Ellen Pietrus

T0334773

DIE MARKUS-KIRCHE

in Stuttgart

Deutscher Kunstverlag München Berlin

BAUBESCHREIBUNG

Das historische Stadtgebiet Stuttgarts, im sogenannten Talkessel gelegen, umfasste zunächst lediglich die Keimzelle mit Stiftskirche und Altem Schloss. Im Spätmittelalter wurde die Stadt um das Gerberviertel und das Bohnenviertel erweitert. In der zweiten Hälfte des 19. Jahrhunderts wurden, wie in zahlreichen anderen Städten des Deutschen Reiches, neue Stadterweiterungsgebiete erschlossen, die in Stuttgart aufgrund der spezifischen topografischen Situation weniger weitläufig ausfielen als in anderen Großstädten.

Die Markuskirche, im Stuttgarter Süden gelegen, ist neben der Erlöserkirche und der Gaisburger Kirche einer der letzten großen evangelischen Kirchenneubauten innerhalb des damaligen Stadtgebiets in der Phase der Stadterweiterungen im ausgehenden 19. und beginnenden 20. Jahrhundert. Damit fällt der Bau der Markuskirche in eine Zeit, in der auch an anderen Orten im Reich nach neuen Ausdrucksformen im protestantischen Sakralbau gesucht wurde. Begleitet wurde die Diskussion um die angemessene Form einer evangelischen Kirche von zwei Kongressen für den protestantischen Kirchenbau, die 1894 in Berlin und 1906 in Dresden stattfanden. Der Erbauer der Markuskirche, Heinrich Dolmetsch, nahm 1894 an dem genannten Kongress als Abgesandter des Vereins für christliche Kunst in der evangelischen Kirche Württembergs teil. Ein Interesse Dolmetschs an der über landeskirchliche Grenzen hinweg geführten Debatte kann somit vorausgesetzt werden.

Die Markuskirche ist das Hauptwerk ihres Erbauers, der schon 58 Jahre alt war, als er den Auftrag erhielt, in seiner Geburts- und Heimatstadt eine evangelische Kirche zu errichten. Den größten Teil seiner beruflichen Tätigkeit hatte er damit zugebracht, im damaligen Königreich Württemberg Kirchen zu restaurieren und zu erweitern. Obwohl er nur eine vergleichsweise geringe Zahl an Kirchenneubauten erstellt hatte, galt er als ausgewiesener Kenner auf dem Gebiet des protestantischen Kirchenbaus. Die Markuskirche sollte seine letzte große Bauaufgabe bleiben, denn wenige Monate

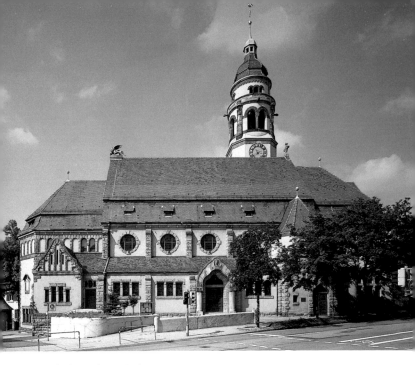

Ansicht der Kirche von Süden

nach der Fertigstellung des Gotteshauses starb er unerwartet an den Folgen eines Schlaganfalls.

Die Markuskirche bildet mit dem Pfarrhaus, dem Pfarrgarten und dem Gartenpavillon ein Ensemble, das in seiner Geschlossenheit sowohl in städtebaulicher als auch in gestalterischer Hinsicht einzigartig in Stuttgart ist. In unmittelbarer Nachbarschaft zum Fangelsbachfriedhof gelegen, ist das Ensemble im Übrigen in die dichte Mietshausbebauung aus dem ersten Jahrzehnt des 20. Jahrhunderts eingebettet. Die schräge Stellung zur Straße, die Lage am leicht ansteigenden Hang und das mächtige Mansarddach sind für den Gesamteindruck der Kirche prägend. Das Wechselspiel von bossierten Werksteinbändern und glatten Putzflächen verleiht dem Äußeren ein abwechslungsreiches Erscheinungsbild. Die Stellung des Turms an der der Straße abgewandten Seite und die Anlage der Sakristei und eines Treppenhauses an der der Straße zugewandten Seite verstärken den malerischen Gesamteindruck. Das

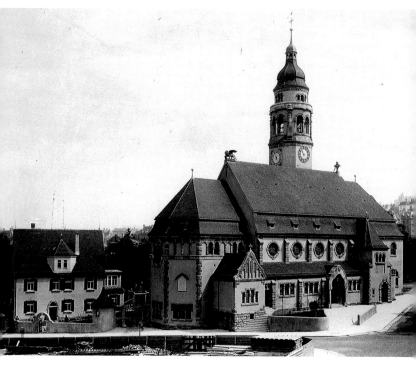

Gesamtansicht der Kirche mit Pfarrhaus und Gartenhäuschen von Südwesten (Aufnahme 1908)

Hauptportal ist der Straße zugewandt. Damit wird die Kirche vornehmlich über die Längsseite erschlossen. Der Chor ist hangabwärts, nach Westen, ausgerichtet. Unter ihm befindet sich ein mit dreifach gekoppelten Fenstern versehener Saal. Die Giebelseite zeigt hangaufwärts, nach Osten, und weist ein weiteres Portal auf. Der auf dieser Seite angelegte Eingang führt nicht unmittelbar in den Kirchenraum, sondern zunächst in einen weiteren Saal, der gegenüber dem Kirchenschiff durch eine versenkbare Wand abgetrennt werden kann.

Das Innere der Kirche stellt sich als ein dreischiffiger, längsgerichteter Raum mit basilikalem Querschnitt dar. Die Seitenschiffe

Ansicht der Kirche von Osten mit Blick auf Fangelsbachfriedhof und Heusteigschule (Aufnahme 1908)

sind gegenüber dem Mittelschiff allerdings so proportioniert, dass die Kirche in ihrer Raumwirkung eher an eine Saalkirche als an eine Basilika gemahnt. Das Mittelschiff wird von einem großen Tonnengewölbe überspannt, das durch Gurte und Querrippen gegliedert wird. Die Seitenschiffe weisen keine Emporen auf, sondern sind lediglich um zwei Stufen gegenüber dem Mittelschiff erhöht. Der Chorraum wird von einem steinernen Orgelprospekt eingenommen, vor dem sich ein großes, ebenfalls steinernes Kruzifix erhebt. Vor diesem steht der Altar, der von halbrunden Einschrankungen umgeben ist. Zu beiden Seiten des Altars, mit diesem eine Linie bildend, sind die Kanzel und der Taufstein angeordnet. Gegenüber dem Chor befindet sich eine tiefe, leicht ansteigende Empore. Nebenräume wie Garderoben, Stuhllager und Waschräume ergänzen das Raumprogramm der Kirche.

In der jüngeren stadtgeschichtlichen Literatur wird die Markuskirche als »*einer der wegbereitenden Kirchenbauten des 20. Jahrhunderts*« (Schleuning) oder als »*einmalige Jugendstilkirche*« (Mall) gewürdigt. Die ältere Literatur nimmt von der Kirche kaum Notiz. Ablehnungen und Diffamierungen, mit denen die Kirchen des 19. Jahrhunderts bedacht wurden, wurden der Markuskirche

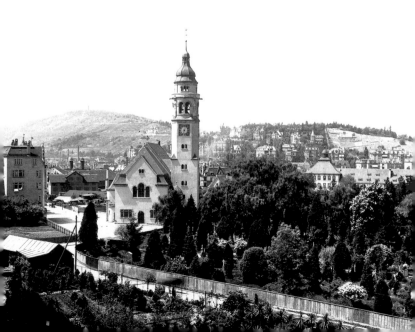

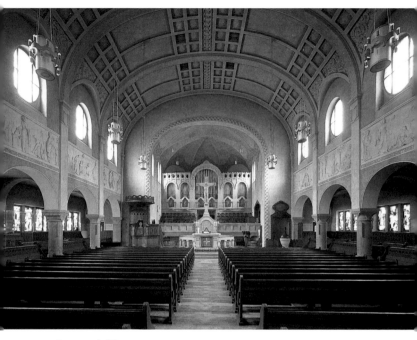

Inneres nach Westen

jedoch nicht zuteil. Die Charakterisierung der Markuskirche im Handbuch der Deutschen Kunstdenkmäler ist knapp und treffend: *»In freier Paraphrase historischer Formen ein typisches Produkt der Stilbewegung der Zeit, auch städtebaulich von malerischer Wirkung.«* Die Neuerungen in städtebaulicher, stilistischer und konstruktiver Hinsicht, welche die Markuskirche in der Tat aufweisen kann, sollen im Folgenden thematisiert werden. Innerhalb des Baudenkmälerbestandes der Landeshauptstadt zeichnet sich die Markuskirche darüber hinaus dadurch aus, dass sie der einzige Sakralbau innerhalb des Talkessels ist, der den Zweiten Weltkrieg nahezu unbeschadet überstanden hat.

ENTSTEHUNG
DER MARKUS-
KIRCHENGEMEINDE

Bevölkerungswachstum

Mit der Bildung des Königreichs Württemberg im Jahr 1806 erhielt Stuttgart als Hauptstadt einen starken Bedeutungszuwachs, der mit der ersten nennenswerten Ausdehnung seit Jahrhunderten einherging. Die Industrialisierung, die in Württemberg später als in anderen deutschen Ländern einsetzte, führte erst in der zweiten Hälfte des 19. Jahrhunderts zu einem deutlichen Bevölkerungswachstum. Nach der Reichsgründung 1871 stieg die evangelische Bevölkerung der Stadt von 78640 auf 145815 Einwohner im Jahr 1900 an. Der Neubau von Kirchen wurde, wie in vielen anderen Städten des damaligen Deutschen Reiches auch, zum dringenden Bedürfnis. Für Württemberg galt seit 1850 eine Ministerialverordnung, die vorsah, dass in größeren Städten für sieben Zwölftel der Mitglieder einer Kirchengemeinde Sitzplätze in der Kirche vorhanden sein müssten. Zu einer regen Bautätigkeit kam es allerdings erst nach der Verabschiedung des Gesetzes betreffend die Vertretung der evangelischen Kirchengemeinden und die Verwaltung ihrer Vermögensangelegenheiten im Jahr 1887. Auf der Grundlage dieses Gesetzes wurden die kirchlichen von den bürgerlichen Gemeinden getrennt, so dass die evangelischen Kirchengemeinden fortan eigenständig über ihr Vermögen verfügen konnten. Zeitgenössische Quellen liefern Belege für die Wirksamkeit des Gesetzes im Hinblick auf die Erbauung, Erneuerung und Ausschmückung von Kirchen.

Der erste evangelische Kirchenneubau in Stuttgart im 19. Jahrhundert wurde bereits 1855 errichtet: Die nach Plänen von Ludwig Friedrich Gaab erbaute Kirche in Berg ersetzte die baufällig gewordene Vorgängerkirche und war der erste im Stil der Neugotik errichtete Sakralbau in Württemberg. Große evangelische Kirchenneubauten sollten folgen: Die Johanneskirche von Christian Fried-

rich Leins 1866 bis 1876, die Matthäuskirche von Adolf Wolff 1876 bis 1881, die Friedenskirche von Konrad Dollinger 1892 bis 1893, die Pauluskirche 1898 und die Petruskirche 1902, beide von Theophil Frey, die Gedächtniskirche von Robert Reinhardt 1899, die Lukaskirche von Wittmann und Stahl 1899, die Erlöserkirche von Theodor Fischer 1906 bis 1908 und schließlich die Gaisburger Kirche von Martin Elsaesser von 1911 bis 1913. Mit Ausnahme der Petruskirche und der Gaisburger Kirche handelte es sich bei allen genannten Kirchen um Neubauten, die für neu geschaffene Parochien erstellt wurden.

Wanderkirche

Eine sogenannte Wanderkirche diente den Kirchengemeinden, die neu gegründet worden waren und noch nicht über ein eigenes Gotteshaus verfügen konnten, als Interimslokal. Zunächst stand die Wanderkirche in der Nähe des Feuersees im Stuttgarter Westen und diente der Johannesparochie als Gottesdienstraum. Nach Fertigstellung der Johanneskirche wurde die Wanderkirche zum Stöckach versetzt, wo sie für die spätere Parochie der Friedenskirche ihren Zweck erfüllte. Nachdem die Wanderkirche nach Fertigstellung der Friedenskirche an ihrem Standort entbehrlich geworden war, wurde sie als Gottesdienstraum für die Leonhardskirchengemeinde am Fangelsbachfriedhof, Ecke Heusteig- und Cottastraße, wieder aufgestellt. Der erste Gottesdienst der noch nicht eigenständigen Gemeinde wurde am 23. September 1894 gehalten. 1908 wurde die Wanderkirche nach Vollendung der Markuskirche ein letztes Mal verlegt.

Bei der Wanderkirche handelte es sich um eine Fachwerkkirche, die als dreischiffige, längsgerichtete Kirche mit basilikalem Querschnitt konzipiert war. Um dem Gebäude die Anmutung eines Sakralraums zu verleihen, waren die Fenster auf den Längsseiten nicht mit einem geraden Sturz versehen, sondern spitz zulaufend geschlossen. Auf der der Heusteigstraße zugewandten Schmalseite befand sich ein Dachreiter, der die Glocken aufnahm. Die Seitenschiffe wurden von dem Mittelschiff durch schlanke hölzerne Stüt-

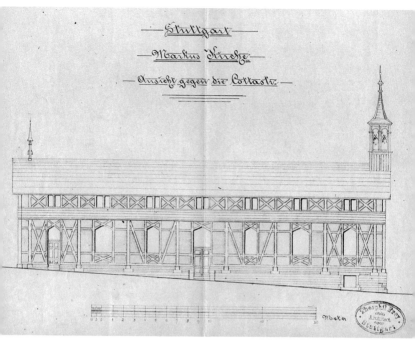

Zeichnung der Wanderkirche zum Wiederaufbau an der Ecke Heusteig-/Cottastraße von Theophil Frey (1893)

zen abgetrennt, die Decke des Mittelschiffs war in den Dachstuhl hinein geöffnet. Vermutlich sollte der Eindruck eines scheunenartigen Gebäudes vermieden werden, wie er im 19. Jahrhundert häufig für mit hölzernen Flachdecken überspannte Sakralräume konstatiert wurde.

PLANUNGSGESCHICHTE

Personen und Gremien

D ie seit elf Jahren in Benützung stehende Interimsmarkus-
kirche [...] genügt dem Bedürfnis für die rasch anwachsende
Gemeinde [...] nicht mehr.« Mit diesen Worten beschrieb
Stadtdekan Keeser in einem Bericht des Dekanatamts Stuttgart
vom 18. November 1905 die Situation. Damit ist auch in wenigen
Worten der Anlass für den Neubau der Markuskirche umrissen.

An der Planung und Verwirklichung des Bauwesens waren eine
Reihe von Personen und Institutionen beteiligt, die den Entschei-
dungsprozess beeinflussten. In diesem Zusammenhang sind zu-
nächst die beiden Pfarrer der Markuskirche, Gustav Gerok und Max
Mayer-List, zu nennen. Während Gustav Gerok den Prozess von Be-
ginn an sehr intensiv begleitete und als sein wichtigster Motor an-
gesehen werden kann, kam Mayer-List erst später hinzu und nahm
so auf die Gestaltung des Äußeren keinen Einfluss, wohl aber auf
die Ausstattung des Inneren. Der Kirchengemeinderat und in einem
weitaus stärkeren Maße der Gesamtkirchengemeinderat waren die
beiden Gremien, welche die Interessen des Bauherrn vertraten.
Dem Engeren Rat oblag die Aufsicht über die Finanzen. Stadtdekan
Keeser übernahm die Funktion eines Mittlers und Berichterstatters
zwischen dem Bauherrn und dem Konsistorium (heute Evange-
lischer Oberkirchenrat), das zustimmen musste, bevor ein Kirchen-
neubau oder eine Kirchenrestaurierung realisiert werden konnte.

Der Markuskirchenbauverein wurde am 3. Juli 1903 mit dem
Zweck gegründet, »das Interesse am Bau einer Kirche für die evan-
gelische Markusgemeinde in Stuttgart zu wecken und diesen Bau
durch Geldbeiträge zu fördern«. Seine wichtigste Aufgabe bestand
darin, finanzielle Mittel für die künstlerische Ausstattung der Kirche
zu sammeln und diese ihrem Zweck entsprechend zu verteilen. In
diesem Gremium wurde ausführlich und mitunter kontrovers über
die einzelnen Ausstattungsgegenstände beraten. Die Entscheidun-
gen wurden dem Kirchengemeinderat zur Beschlussfassung vor-
gelegt. Der Verein für christliche Kunst in der evangelischen Kirche
Württembergs (heute Verein für Kirche und Kunst in der württem-

bergischen Landeskirche) wurde um Stellungnahmen gebeten. Oberkonsistorialrat Johannes Merz, dem damaligen Vorstand des Vereins, oblag es, zu einzelnen Fragen der architektonischen Gestaltung und der künstlerischen Ausstattung Äußerungen abzugeben. Damit kam er der genuinen Aufgabe des Vereins nach, der 1857 mit dem Ziel gegründet worden war, für die würdige Einrichtung und Ausstattung kirchlicher Räume Sorge zu tragen.

Der Planungsprozess der Markuskirche kennt lediglich vier Architekten: Als Planer wurden Theophil Frey und Heinrich Dolmetsch hinzugezogen, als Gutachter waren Baurat Mayer und Theodor Fischer beteiligt. Ob Fischer über seine Tätigkeit als Gutachter hinaus auch als planender Architekt auftrat, kann nicht mit Sicherheit gesagt werden. Eine handschriftliche Notiz zu dem Protokoll der Baukommission des Verwaltungsausschusses vom 31. Oktober 1902 legt diese Vermutung nahe. Fischer nahm als Gutachter unmittelbar Einfluss auf das architektonische Erscheinungsbild des Gotteshauses, seine indirekte Einwirkung auf das Bauwesen aufgrund seiner realisierten und geplanten Gebäude – hier sind insbesondere die Heusteigschule von 1905 bis 1906 und die Erlöserkirche von 1906 bis 1908 zu nennen – darf jedoch nicht unterschätzt werden.

Theodor Fischer, der als Begründer der »Stuttgarter Schule« gilt, lehrte von 1901 bis 1908 an der Technischen Hochschule Stuttgart Bauentwurf. Er kehrte im Anschluss daran nach München zurück, wo er sich vermehrt städtebaulichen Planungen zuwandte. Von Zeitgenossen wurde Fischer als Befreier der Baukunst von der Nachahmung historischer Stile gefeiert.

Wahl des Architekten

Die Auslobung eines Wettbewerbs wurde offenbar zu keinem Zeitpunkt in Erwägung gezogen. Die beiden während der Planungsphase in Erscheinung tretenden Architekten, Theophil Frey, geboren 1845, und Heinrich Dolmetsch, geboren 1846, weisen einige bemerkenswerte Parallelen in ihren Lebensläufen auf. Sie studierten am Stuttgarter Polytechnikum, wo sie bereits mit Christian Friedrich Leins in Kontakt kamen. Während

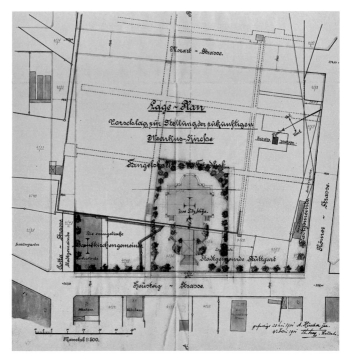

Lageplan zur Markuskirche mit Stellung der Schmalseite zur Straße
von Theophil Frey (Juni 1901)

Frey unter der Leitung von Leins am Bau der Stuttgarter Johannes-
kirche mitwirkte, war Dolmetsch am Wiederaufbau der Gaildorfer
Stadtkirche, ebenfalls unter Leins, beteiligt. Für ihre künstlerische
Tätigkeit waren die Mitgliedschaften im Württembergischen Verein
für Baukunde und, in einem weitaus stärkeren Maße, im Verein für
christliche Kunst von Bedeutung. Der Schwerpunkt beider Archi-
tekten lag auf dem Gebiet des Kirchenbaus, wobei beide – zumin-
dest bis in die Zeit kurz nach der Jahrhundertwende – als über-
zeugte Gotiker einzustufen sind.

Der am 4. Juni 1901 gefertigte »Vorschlag zur Stellung der zu-
künftigen Markus-Kirche« greift einen im Zusammenhang mit der
Versetzung der Wanderkirche gefassten Entwurfsgedanken Freys

aus dem Jahr 1893 auf: Der Neubau sollte an der Heusteigstraße in dem Abschnitt zwischen der Cotta- und der Römerstraße entstehen. Der Bau ist als kreuzförmige Anlage konzipiert, die mit der Schmalseite zur Straße hin orientiert ist. Im Osten befindet sich ein apsidenförmiger Chorraum, im Westen wird dem Kirchenschiff ein Turm vorgelagert, der vermutlich im Erdgeschoss als Halle ausgebildet ist. Eine breite Treppenanlage führt von der Straße zur Kirche empor. Der Kirchenbau greift weit in den bestehenden Friedhof ein, wie der im Lageplan angedeutete Grenzverlauf zeigt. Mit Schreiben vom 9. Juni 1901 übersandte Frey den Situationsplan an Pfarrer Gerok mit der Bemerkung: »*man könnte die Längsrichtung* [auch] *parallel zur Heusteigstraße legen*«. Über den Stil der Kirche äußerte er sich in seinem Schreiben nicht, es kann aber als wahrscheinlich angenommen werden, dass er die Kirche in Formen der Frühgotik errichten wollte, da er diesen Stil bereits für die 1898 vollendete Pauluskirche und die 1901 begonnene Petruskirche verwandte.

Der »2te Vorschlag zur Stellung der zukünftigen Markus-Kirche« vom 26. September 1901 entsprach Freys bereits geäußertem Vorschlag: Der Standort an der Heusteigstraße sollte beibehalten werden, die Kirche sollte nun aber mit der Längsseite zur Straße ausgerichtet werden. Dies hatte den Vorteil, dass der Baukörper nicht so weit wie in dem vorangegangenen Entwurf in das Gelände des Friedhofs eingreifen würde. Aus dem Lageplan ist nicht ersichtlich, ob die Kirche längs- oder querorientiert sein sollte.

Einem Schreiben von Pfarrer Gerok an das Dekanatamt Stuttgart vom 28. Juli 1901 lässt sich entnehmen, in welcher Weise der Kirchengemeinderat die beiden Vorschläge aufnahm: Es »*haben die heute zusammengetretenen Kirchengemeinderäte nur vorläufig ihre Ansicht dahin kund gegeben, daß unter den vorliegenden Umständen der zweite Plan von Herrn Baurat Frey, die Kirche mit der Längsseite an die Heusteigstraße zu stellen, jedenfalls vorzuziehen sei, weil dann keinerlei Schwierigkeiten mit den Besitzern von Gräbern zu besorgen wären, und daß wir herzlich bitten möchten, durch Herrn Baurat Frey diesen Plan bearbeiten zu lassen.*« Es ist nichts darüber bekannt, dass Frey den Entwurf, dem Wunsch des Kirchengemeinderats entsprechend, weiter bearbeitet hätte.

Heinrich Dolmetsch war zu diesem Zeitpunkt Mitglied des Kirchengemeinderats und als solches auch Gründungsmitglied des

Markuskirchenbauvereins. Offenbar lagen bereits im Herbst 1902 Entwürfe von Dolmetsch vor, doch waren die laut Protokoll der Baukommission des Verwaltungsausschusses vom 31. Oktober 1902 »*nur im privaten Auftrag des Markuskirchengemeinderats gefertigten Skizzen* […] *in keiner Weise bindend*«. In dieser Sitzung der Baukommission wurde in Anwesenheit von Stadtdekan Keeser die Frage nach der Wahl eines Architekten erörtert. Offenbar ist es seiner Fürsprache zu verdanken, dass Dolmetsch schließlich den Auftrag erhalten sollte, die Pläne für den Neubau zu fertigen: »*Moralisch und künstlerisch sei es angezeigt, diesem hervorragenden Kirchenbaumeister, der zudem ein geborener Stuttgarter sei, auch einmal einen Kirchenbau in seiner Vaterstadt zu übertragen.*« Die Baukommission erklärte sich mit dem Antrag des Dekans einverstanden und versicherte, »*seinerzeit die Übertragung des Baues an ihn beim Verwaltungsausschuß bzw. Gesamtkirchengemeinderat* [zu] *beantragen*«. Den offiziellen Auftrag, Pläne für den Markuskirchenneubau zu fertigen, erhielt Dolmetsch erst im Herbst 1904.

Dolmetsch war, wie der Autor eines Beitrags in der *Bauzeitung für Württemberg, Baden, Hessen und Elsass-Lothringen* zu recht bemerkt, »*ueber ein Menschenalter lang durch und durch Gotiker*«. Welche Beweggründe ihn dazu veranlassten, diese stilistische Bindung bei einem seiner letzten großen Kirchenbauprojekte aufzugeben, soll an anderer Stelle dargelegt werden.

Dolmetsch starb wenige Monate nach Fertigstellung der Markuskirche am 25. Juli 1908. Pfarrer Gauger hob in seiner Rede anlässlich des Begräbnisses von Dolmetsch hervor, der Entschlafene sei ein »*gottbegnadeter Baumeister*« und ein »*feinsinniger, ausgezeichneter Künstler*« gewesen. Weiter führte er aus: »*Ein lang gehegter Wunsch ist ihm in Erfüllung gegangen, als ihm der Auftrag* [erteilt] *wurde, die Markuskirche in unserer Stadt zu erstellen. In der Stadtgegend, wo der Knabe einst gelebt hat, hart neben dem Friedhof, wo seine geliebten Eltern die letzte Ruhestätte gefunden haben, durfte der Sohn die Kirche erbauen, die nun den Geschlechtern künftiger Jahrzehnte und Jahrhunderte dort die Herzen himmelan rufen soll.*« Pfarrer Mayer-List schloss sich in seiner Grabrede seinem Vorredner an und hob vor allem auf das Verdienst Dolmetschs um die Belange der Markuskirchengemeinde ab: »*Mit rührender Liebe und Treue hat er alles bis ins Kleinste ausgedacht und ausgearbeitet, während des*

Baues selbst keine Mühe und Anstrengung gescheut, um alles aufs sorgsamste zu überwachen, nach der Vollendung selber immer wieder nach dem Rechten gesehen und für eine praktische Ausnützung Sorge getragen. So hat er ein Werk zustande gebracht, das in seiner neuartigen Form, wie in seiner praktischen Ausgestaltung das Muster einer protestantischen Predigtkirche genannt werden darf.«

Wahl des Bauplatzes

In seiner Funktion als Mitglied des Kirchengemeinderats nahm Dolmetsch in einem Schreiben an den Kirchenpfleger am 8. April 1902 Stellung zu der Bauplatzfrage. Vom Erwerb eines Eckbauplatzes an der Römerstraße riet er ab. Theophil Frey, der am 3. August 1904 starb, hielt offenbar bis zuletzt am Standort an der Heusteigstraße fest. Am 17. März 1903 beschloss der Gesamtkirchengemeinderat den Ankauf des Bauplatzes an der Filderstraße für die Summe von rund 75 000 Mark. In einem Schreiben des Gesamtkirchengemeinderats an das Innenministerium vom 29. Mai 1903 wird mitgeteilt, dass der Bauplatz – das Dreieck zwischen dem Fangelsbachfriedhof, der Filder- und Römerstraße – erworben wurde: »*Dieser Platz eignet sich nach dem Urteil der Sachverständigen vorzüglich zu Erbauung einer Kirche […], nachdem der früher in Aussicht genommen an der Heusteigstraße zwischen Cotta- und Römerstraße aus verschiedenen Gründen sich als untunlich erwiesen hat.*« Aufgrund der Nähe zum Friedhof war dieser Platz allerdings mit einem Bauverbot belegt, um dessen Aufhebung der Gesamtkirchengemeinderat in seinem Schreiben bat. Das Kollegium begründete seine Bitte mit dem Argument, dass »*der Friedhof in wenigen Jahren, ohne Zweifel noch vor Inangriffnahme des Kirchenbaus, für Beerdigungen geschlossen werden wird und die Kirche späterhin einen vorzüglichen Hintergrund des an Stelle des Friedhofs tretenden Parks und eine Zierde des Stadtteils bilden würde*«. Damit stützte sich der Gesamtkirchengemeinderat auf einen Beschluss des Gemeinderats vom 21. März 1901, wonach die Schließung des Fangelsbachfriedhofs »*sobald als möglich, spätestens aber Ende Dezember 1905 erfolgen*« sollte. Das Innenministerium hob das

Bauverbot mit Schreiben vom 21. August 1903 auf. Der Fangels-
bachfriedhof wurde aber weiterhin, bis auf den heutigen Tag, für
Bestattungen genutzt.

An der Wahl des Bauplatzes hatte offenbar Theodor Fischer
entscheidenden Anteil, wie aufgrund einer Aussage im Protokoll
der Bauabteilung des Gemeinderats vom 6. Juni 1903 zu vermuten
ist: »*Zu bemerken ist, dass sich die Situierung der Kirche auf einen
Vorschlag der Bauabteilung und eine von letzterer gutgeheissene
Skizze des Professors Th*[*eodor*] *Fischer gründet.*« Es erscheint
schlüssig, dass Fischer bei so wichtigen Fragen wie der Anlage der
Markuskirche gehört wurde, da er auf dem Fachgebiet des Städte-
baus ein ausgewiesener Spezialist war.

Den Mitgliedern der Markuskirchengemeinde schien der Bau-
platz nicht diesseits, sondern jenseits des Friedhofs – von der Stadt
aus gesehen – offensichtlich zu abgelegen. Ein Bonmot dieser Zeit
spiegelt die Stimmung wider: »*Man habe* […] *ja nicht eine neue Kir-
che gewollt, zu der man künftig weiter hinauslaufen müsse, als man
bisher zur alten habe hineintappen müssen*« (Decker-Hauff). Die Hal-
tung Geroks und Dolmetschs, die sich für den Erwerb des Bauplat-
zes an der Filderstraße einsetzten, erwies sich jedoch als weitsich-
tig, denn die Bebauung oberhalb der Filderstraße erfolgte bereits
wenige Jahre nach dem Kauf des Grundstücks. Bis 1908, also bis
zur Fertigstellung der Markuskirche, war das Gebiet um die Lehen-
straße nahezu vollständig erschlossen und mit einer weitgehend
homogenen Mietshausbebauung versehen. Der Ausspruch Geroks,
dass »*der Bau, der heute am Rande zu liegen scheine, bald Mitte wer-
den könne*«, erwies sich somit schon in sehr kurzer Zeit als richtig.

Erster Entwurf Dolmetschs

W ie bereits erwähnt, ist durch Schriftquellen belegt,
dass Dolmetsch einen ersten Entwurf für die Mar-
kuskirche im Jahr 1902 fertigte. Ein nicht datierter
Entwurf, der sich im Nachlass Dolmetschs im Architekturmuseum
der Technischen Universität München befindet, kann mit diesem
frühen Planungsstadium in Verbindung gebracht werden.

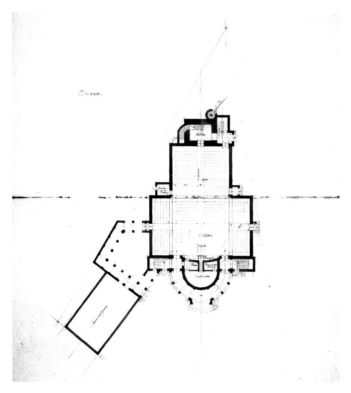

Erster Entwurf Dolmetschs, Grundriss Parterre mit Gemeindehaus
(wohl 1902 oder 1903 entstanden)

Das Grundstück, das nahezu die Form eines stumpfwinkeligen
Dreiecks aufweist, wird von einem Kirchenbau über kreuzförmi-
gem Grundriss, einem Gemeindehaus und einem kreuzgangarti-
gen Verbindungsbau fast vollständig eingenommen. Die Tatsache,
dass Dolmetsch hier ein Gemeindehaus annimmt, stützt die These,
dass es sich um eine frühe Ideenskizze handelt, da in den Schrift-
quellen ausschließlich die Rede von einem Pfarrhaus und niemals
von einem Gemeindehaus ist. Da keine Aufrisse vorhanden sind,
kann nicht eindeutig gesagt werden, ob Dolmetsch einen gedeck-
ten Kreuzgang oder eine offene Pergola vor Augen hatte.

Der Grundriss basiert auf der Form eines lateinischen Kreuzes, bei dem die Querarme deutlich kürzer ausgebildet sind als das Langhaus. Der »Chor« der Kirche ist nach Westen ausgerichtet, im Osten ist dem Kirchenschiff ein Turm vorgelagert. Der »Chorraum«, der von einem Umgang umgeben ist, beherbergt nicht den Altar, sondern nimmt die Sakristei, einen Paramentenraum und einen »Kasten« auf, bei dem es sich möglicherweise um einen Schrank für die Aufbewahrung der Abendmahlsgeräte handelt. Die Kanzel befindet sich in der Mitte der leicht geschwungenen Wand, die den Kirchenraum gegenüber den Nebenräumen abschließt. Der Zugang zur Kanzel erfolgt über die Sakristei. Der Altar steht mittig vor der Kanzel, vor diesem, ebenfalls mittig angeordnet, der Taufstein. Alle drei Kreuzarme werden von Emporen eingenommen, wobei die Ostempore pfeilartig in den Kirchenraum hineinragt. Die Orgel findet ihren Platz in einem eigenen Raum oberhalb der Erdgeschosshalle des Turms. Ein großer Kreis, der der »Vierung« eingeschrieben ist, deutet an, dass Dolmetsch diesen Bereich von einer Kuppel überwölbt wissen wollte.

Hinsichtlich der Anordnung der Prinzipalstücke in einer Achse hintereinander und des damit einhergehenden Verzichts auf einen Chorraum erweist sich Dolmetschs Entwurf als durchaus zeitgemäß. Er kann zugleich als Beleg dafür angesehen werden, dass die Grundsätze des sogenannten Eisenacher Regulativs rund vierzig Jahre nach ihrer Formulierung an Gültigkeit verloren hatten.

Das Eisenacher Regulativ war 1861 verabschiedet worden, um in die divergierenden Kirchenbaubestrebungen der einzelnen protestantischen Landeskirchen regulierend eingreifen zu können. Unter Mitwirkung namhafter Kirchenbaumeister, unter denen auch Christian Friedrich Leins aus Württemberg vertreten war, formulierten Vertreter der Landeskirchen ein Sechzehn-Punkte-Programm, das für den Stil und die Grundform einer evangelischen Kirche sowie für die Anlage eines Altarraums und die Anordnung der Prinzipalstücke Vorgaben machte. Insbesondere für Württemberg mag das Bedürfnis, einer Kirche ein angemessenes und würdiges Aussehen zu verleihen, ein wichtiger Beweggrund für das Zustandekommen des Regulativs gewesen sein.

Die Kreuzform, die Dolmetsch für seinen ersten Entwurf wählte, wurde vom Eisenacher Regulativ gutgeheißen. Die Tendenz im

evangelischen Kirchenbau, die Kreuzarme kurz und breit zu gestalten, rührt von dem Wunsch her, von allen Plätzen gut zu Altar und Kanzel schauen zu können. Die Ausbildung eines architektonisch eigenständigen Altarraums wurde im Eisenacher Regulativ als verbindlich vorgeschrieben. Erst nach der Jahrhundertwende wurde die Anlage eines Chorraums infrage gestellt und stattdessen die Verschmelzung von Chor und Gemeinderaum propagiert. In der Diskussion um das Für und Wider eines Chorraums traten der thüringische Gemeindepfarrer Paul Brathe und der Straßburger Theologieprofessor Julius Smend als Protagonisten auf. Während Brathe die Notwendigkeit eines Chorraums postulierte, da sowohl Gott als auch die Gemeinde als handelnde Subjekte zu betrachten seien, begründete Smend seine Forderung nach einer Einheit von Altar- und Gemeinderaum mit dem Argument, dass die im Gottesdienst handelnd auftretende Gottheit Gegenstand des Glaubens und der frommen Erfahrung sei.

In seiner kirchenbaulichen Praxis stand es für Dolmetsch über mindestens zwei Jahrzehnte hinweg außer Frage, dass eine evangelische Kirche notwendigerweise einen Chorraum aufzuweisen habe. Bei Restaurierungsprojekten war es Dolmetschs vorrangiges Ziel, Kirchenbauten, die keinen Chorraum hatten, einen solchen hinzuzufügen. In dem vorgestellten Projekt für die Markuskirche plante Dolmetsch erstmals die Ausführung einer Kanzelwand. Aber erst in seinem letzten Kirchenbau, dem Neubau der evangelischen Kirche in Holzbronn im Schwarzwald, verwirklichte Dolmetsch 1908 eine Kanzelwand. Eine axiale Aufstellung von Kanzel, Altar und Taufstein realisierte Dolmetsch nach 1905 mehrmals in von ihm restaurierten Kirchen. In einigen wenigen Fällen behielt er auch die aus dem 18. Jahrhundert überlieferte axiale Anordnung von Altar und Kanzel bei.

Die inhaltlich eng gezogenen Leitlinien des Eisenacher Regulativs wurden 1898 ein erstes Mal gelockert. Ein zweites Mal, 1908, wurden sie dann so weit gefasst, dass hinsichtlich des Stils und der Orientierung einer Kirche keine konkreten Empfehlungen mehr ausgesprochen wurden. Sogar Paul Brathe begrüßte in einem Artikel im *Christlichen Kunstblatt* 1900, dass durch die Ratschläge für den Bau evangelischer Kirchen von 1898 »*das enge schematische Joch von 1861*« abgeschüttelt worden sei. Doch so

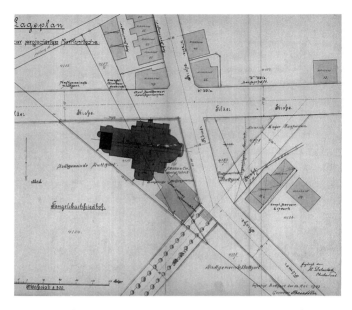

*Erster Entwurf Dolmetschs, Variante, Lageplan von Kirche und Gemeindehaus
(Mai 1903)*

zahlreich Architekten nach 1900 begannen, mit einer axialen Kan-
zel-Altar-Stellung zu arbeiten, so sehr beharrten einige Theologen
auf der Eigenständigkeit eines Altarraums und der Stellung der
Kanzel an dem Punkt, *»wo Chor und Schiff zusammenstoßen«*. Im
Hinblick auf die Stellung von Altar und Kanzel betonte Johannes
Merz noch 1898 ausdrücklich, dass dem Altar *»eine besondere, aus-
zeichnende Stätte im Kirchengebäude zukommt, welche ihrerseits
nicht der Stätte der Predigt untergeordnet sein darf«*. Im selben Jahr
äußerte sich auch Paul Brathe zu dieser Thematik: *»Die Kanzel darf
nicht hinter oder über dem Altar stehen.«* Damit griffen beide auf
die Ratschläge von 1898 zurück, in denen es heißt, die Kanzel sollte
»weder vor noch hinter oder über dem Altar stehen«. Auch Gustav
Gerok lehnte eine axiale Kanzel-Altar-Stellung als *»mißlich«* ab
(Ausgabe der *Bausteine* vom April 1905), befürwortete aber im
Gegenzug eine Aufstellung der Orgel im Angesicht der Gemeinde.

Eine Variante des nicht exakt datierbaren Entwurfs fertigte Dolmetsch am 22. Mai 1903. Der Lageplan nimmt im Wesentlichen die Grundzüge der vorgestellten »Scizze« auf, lediglich in der Ausbildung des nördlichen Querhausabschlusses und des Verbindungsbaus zum geplanten Gemeindehaus weicht der Entwurf ab. Eine in der Pfingstausgabe der *Bausteine* 1903 publizierte Perspektive vermittelt eine Vorstellung von dem äußeren Erscheinungsbild der Kirche. Die Zeichnung legt die Vermutung nahe, dass Dolmetsch die Kirche als Putzbau ausgeführt wissen wollte. Die zur Filderstraße gerichtete Querhausfassade sollte als Schauseite ausgebildet werden: Eine große Fensterrosette mit darüberliegendem Stabwerk sollte beinahe die gesamte Fassade einnehmen. Eingänge sollten in den »Chor«, das Querhaus und das Langhaus führen. Der »Chor« sollte im unteren Bereich große rundbogige Öffnungen aufweisen. Möglicherweise sollte dieser Bereich wie in der vorge-

Erster Entwurf Dolmetschs, Variante, perspektivische Ansicht von Südwesten (1903 publiziert)

stellten »Scizze« als offener Umgang gestaltet sein. Im oberen Bereich des »Chors« sollte eine Reihe von Fenstern für die notwendige Belichtung sorgen. Die Fensteranordnung im Langhaus sollte in zwei Zonen erfolgen, so dass das Vorhandensein von Emporen schon am Außenbau erkennbar ist. Eine Kuppel taucht in dieser Perspektive nicht auf, auch ein Vierungsturm ist nicht vorhanden. Der Turm der Kirche ist im Verhältnis zu seiner Höhenausdehnung schlank proportioniert und weist ein leicht geschwungenes Helmdach auf. Stilistisch sind noch Anklänge an romanische Bauformen zu spüren, die offenbar von Ornamenten ergänzt werden, die an den Jugendstil gemahnen.

Wie die Ausgabe der *Bausteine* vom März 1904 berichtet, präsentierte Dolmetsch am 14. Oktober 1903 Pläne in der Sitzung des Markuskirchenbauvereins. Ob es sich bei diesen Plänen um den im Frühjahr 1903 gefertigten Entwurf handelt, kann nicht mit Sicherheit gesagt werden. Es darf aber vermutet werden, dass der Entwurf nicht sonderlich positiv aufgenommen wurde, da das folgende Projekt in jeglicher Hinsicht zu jenem in denkbar größtem Kontrast steht.

Zweiter Entwurf Dolmetschs

Die Ausgabe der *Bausteine* vom September 1904 berichtet, dass »*der Auftrag, die Pläne zur künftigen Markuskirche auszuarbeiten*«, kurz zuvor erteilt wurde. Am 26. Oktober 1904 teilt der *Jahresbericht für den Markuskirchenbauverein* mit, »*daß sofort an Ausfertigung der Pläne gegangen werden soll*«. Diese lagen aber erst im Frühjahr 1905 vor. Der *Jahresbericht für den Markuskirchenbauverein* vom 2. November 1905 hält dazu fest: »*Schon im Frühling* [1905] *hatte Herr Oberbaurat Dolmetsch einen Plan fertig gestellt, dessen Ausführung nach außen und innen uns ein stattliches Baudenkmal, eine Zierde nicht blos für unsere Stadtgegend beschert hätte. Leider fand der Engere Rat die Baukosten zu hoch.*« Die an Neujahr 1906 erschiene Ausgabe der *Bausteine* teilt ergänzend mit, dass »*die Kirche, in Werksteinen ausgeführt, auf über 400 000 Mark gekommen* [wäre], *wofür in Anbetracht*

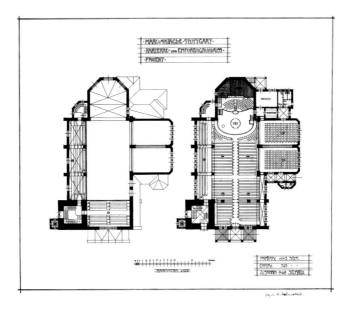

Zweiter Entwurf Dolmetschs, Grundriss Empore und Grundriss Parterre
(wohl Frühjahr 1905)

der gleichfalls drängenden Kirchenbauten in anderen Stadtteilen
nicht genügende Mittel vorhanden waren«.

Das zweite von Dolmetsch vorgelegte Projekt, das sowohl
Gustav Gerok als auch Rudolf Günther als das erste bezeichnen –
vermutlich, weil es sich um das erste in offiziellem Auftrag entstan-
dene handelt – unterscheidet sich von dem vorangegangenen in
Grundform, Orientierung, Material und Anordnung der Prinzipal-
stücke. Die in Dolmetschs Nachlass befindlichen Zeichnungen sind
wiederum nicht datiert. Die Charakterisierungen, die sich in den
Schriftquellen finden, sind allerdings so zutreffend, dass die Pläne
unzweifelhaft auf das Frühjahr 1905 datiert werden können.

Die Kirche ist als zweischiffige Kirche konzipiert. Auf der nicht
mit Emporen versehenen südlichen Längsseite sollten zwei Säle
angefügt werden, die nach Günthers Worten *»durch versenkbare*
doppelte Polsterwände von einander wie vom Kirchenraum abge-

schlossen werden sollten«, jedoch auch »als ein zusammenhängender Raum mit dem Hauptschiff hätten vereinigt werden können«. Als Vorteil wurde gesehen, dass die Kanzel »ziemlich in die Mitte der Gesamtbreite des Innern zu stehen gekommen« wäre. Der Bau sollte in Werksteinen ausgeführt werden, so dass die Kirche nach Günther »burgartigen Charakter getragen« hätte.

Die Vorteile zweischiffiger Kirchen hob Dolmetsch 1895 hervor: »Man erreicht hiebei die Unterbringung von vielen Sitzplätzen auf möglichst kleiner Baufläche, man erzielt ferner einen freien Blick zu Kanzel und Altar und sichert dem Innern der Kirche durch das Vorhandensein einer freien Längswand eine Helle, welche beispielsweise bei einer dreischiffigen Anlage nie so vollkommen erreicht werden kann.« Tatsächlich legte er diese Grundform einer Reihe von Kirchenneubauten und dem Neubau von Kirchenschiffen unter Einbeziehung älterer Bauteile zugrunde. Im Zusammenhang mit der Planung für den Neubau des Langhauses der Katharinenkirche in Schwäbisch Hall 1892 lehnte er selbst unter Berufung auf Prälat Heinrich Merz und Baumeister Christian Friedrich Leins die zweischiffige Variante als »nur für eine arme Landgemeinde, nicht aber für eine Stadt« passend ab. Nach Dolmetschs Überzeugung eignete sich eine zweischiffige Anordnung »wohl am zweckmäßigsten« für kleine Kirchen.

Die Ausschussmitglieder des Vereins für christliche Kunst, unter ihnen auch Christian Friedrich Leins, Theophil Frey, Robert Reinhardt und Heinrich Dolmetsch, lehnten noch 1882 zweischiffige Kirchenbauten als unter ästhetischen Gesichtspunkten ungeeignet ab. Trotzdem erfuhr dieser Bautypus aufgrund der genannten Vorzüge unter funktionalen Aspekten eine allmähliche Aufwertung, so dass noch keine zwanzig Jahre später die ersten zweischiffigen Kirchenbauten in Stuttgart realisiert wurden: 1898 die Gedächtniskirche von Robert Reinhardt und 1900 die Lutherkirche in Bad Cannstatt von Böklen und Feil. So war es möglich, dass Dolmetsch für seinen zweiten Entwurf der Markuskirche eine zweischiffige Anordnung wählte.

Im Gegensatz zu dem vorangegangenen Entwurf ist in diesem Fall die Kirche nicht nach Westen, sondern nach Osten orientiert. Das Eisenacher Regulativ enthielt noch 1861 den Grundsatz der Ostung, 1898 wurde diese nur noch als Empfehlung aufgenom-

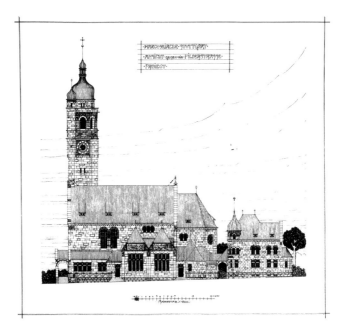

Zweiter Entwurf Dolmetschs, Südfassade (wohl Frühjahr 1905)

men. Die Quellen geben keinen Hinweis darauf, ob die Drehung der Kirche eventuell auf Ratschläge der Theologen Johannes Merz oder Gustav Gerok zurückgeht. Für Heinrich Dolmetsch spielte die Ausrichtung einer Kirche »*nach alter Sitte*«, zumindest zu diesem Zeitpunkt, keine Rolle mehr.

Ob die geplante Ausführung des Baus in Werksteinen den Wünschen der Kirchengemeinde entsprach, kann aufgrund fehlender Quellen nicht gesagt werden. Die Vermutung liegt allerdings nahe, wenn die im Herbst 1905 geführte Diskussion, auf die noch einzugehen sein wird, in Betracht gezogen wird.

Die Aufstellung der Prinzipalstücke sollte nun nicht in axialer, sondern in linearer Weise erfolgen. Diese Änderung lässt sich mit großer Wahrscheinlichkeit auf die Vorgaben des Pfarrers zurückführen. In der Ausgabe der *Bausteine* vom April 1905 legte Gerok die theologischen Gesichtspunkte dar, die beim Bau evangelischer

Gemeindekirchen zum Tragen kommen sollten. Hierin lehnte er eine axiale Aufstellung von Kanzel und Altar – wie bereits gehört – ab, gegen eine lineare Aufstellung derselben könnten jedoch »*keine dogmatischen Bedenken geltend gemacht*« werden. Die Anordnung von Kanzel, Altar und Taufstein in einer Linie nebeneinander ist bei Dolmetsch singulär. Es ist denkbar, dass eine solche Lösung 1905 in den Sitzungen des Vereins für christliche Kunst diskutiert wurde, denn 1906 publizierte David Koch im *Christlichen Kunstblatt* eine derartige Anordnung, die Theodor Fischer für die Erlöserkirche in Stuttgart in Vorschlag brachte: »*Die Lösung hat Zukunft. Abendmahl, Taufe, Gottes Wort haben so jedes seine eigene, sinnvoll und harmonisch verbundene und gruppierte Stätte.*« Im *Christlichen Kunstblatt* 1909 lobte Kopp-Rieger diese Lösung, die in der Erlöserkirche verwirklicht wurde: »*Wir haben hier nicht die unglückliche Ueberbietung des Altars durch eine dahinterstehende Kanzel, zu der eine Treppe hinauf- und herunterläuft und auf der der Prediger eine architektonische Spitze bilden soll, sondern schlicht und natürlich ist die Anordnung; sie befriedigt ästhetisch und praktisch.*« Auch wenn die Schriftquellen zu diesem Punkt schweigen, so kann doch angenommen werden, dass im Fall der Markuskirche nicht Dolmetsch diese Anordnung aus künstlerischen Gesichtspunkten wählte, sondern die Theologen aus liturgischen Gründen diese Lösung bevorzugten.

Während im ersten Entwurf die Orgel in konventioneller Weise auf der Empore aufgestellt werden sollte, plante Dolmetsch in seinem zweiten Projekt, die Orgel im Chor aufzustellen. Wie bereits erwähnt, plädierte auch Gerok für diese Lösung. Damit stand er allerdings im Gegensatz zu anderen Theologen, wie beispielsweise Johannes Merz, nach dessen 1898 geäußerter Ansicht die Orgel so aufgestellt sein sollte, »*daß der Organist für den Geistlichen von Kanzel und Altar aus sichtbar ist*«, somit »*nicht im Chor oder an Stelle des Chors*«. Auch David Koch sah es noch 1907 als »*unprotestantisch*« an, der Orgel »*eine das ganze Gesichtsfeld beherrschende Stellung einzuräumen*«.

Demgegenüber propagierten die Theologen Julius Smend und Friedrich Spitta die Anlage eines Sängerchors im Angesicht der Gemeinde. Die Vergegenwärtigung des Heils sollte durch Sichgegenübertreten und Miteinanderhandeln der Gemeindeglieder ver-

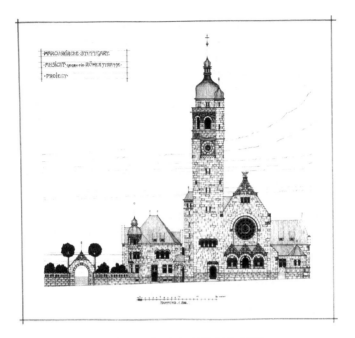

Zweiter Entwurf Dolmetschs, Westfassade (wohl Frühjahr 1905)

deutlicht werden. Der Wechselgesang zwischen Sängerchor und Gemeinde war dafür nach ihrer Ansicht sinnbildlicher Ausdruck. In Württemberg ist diese Lösung vergleichsweise selten anzutreffen. Es darf allerdings nicht vergessen werden, dass bis weit in das 19. Jahrhundert hinein die Orgeln sehr häufig auf Emporen aufgestellt waren, die den gesamten Chorraum beanspruchten.

Nach außen treten die Asymmetrie der Anlage und die Vielzahl von Nebenräumen deutlich in Erscheinung. Verstärkt wird der Eindruck einer vielgestaltigen gruppierten Anlage noch durch die seitliche Stellung des Turms und die Zuordnung zweier Pfarrhäuser, die sich in Material und Formensprache dem Kirchenbau anpassen. Der Turm sollte an einer Seite ein kleines Treppentürmchen erhalten, das an mittelalterliche Vorbilder denken lässt. Der Haupteingang der Kirche sollte auf der Westseite angelegt werden, die Vorhalle sollte eine doppelläufige Treppe aufnehmen.

Übereinstimmend berichten Gerok und Günther, dass dieser in Werksteinausführung gedachte Entwurf am Kostenpunkt scheiterte. Dolmetsch schrieb dazu am 19. April 1905 – offenbar nach Ablehnung des Entwurfs – an Gerok: »*Zu schämen habe ich mich über meine bisherigen Leistungen nicht. Nun wollen wir sehen, was sich auf Grund des unerbittlich ärmlichen Geldstandpunkts hervorbringen läßt.*«

Dritter Entwurf Dolmetschs

Dolmetsch fertigte innerhalb von nur zwei Monaten ein neues Projekt, denn bereits am 13. Juni 1905 übersandte Stadtdekan Keeser im Namen der evangelischen Gesamtkirchengemeinde Stuttgart dem Verein für christliche Kunst »*die Pläne und Überschläge des Oberbaurats Dolmetsch betreffend den Neubau der Markuskirche an der Römerstraße hier mit dem Ersuchen um gutächtliche Äußerung*«. Baurat Mayer fertigte sein Gutachten am 6. Juli 1905, das wiederum Johannes Merz in seine Stellungnahme vom 15. Juli 1905 einbezog.

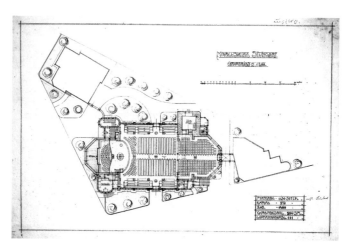

Dritter Entwurf Dolmetschs, Grundriss (wohl Juni 1905)

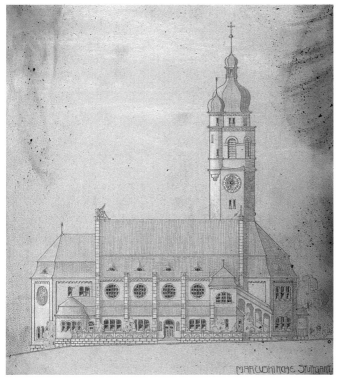

Dritter Entwurf Dolmetschs, Südfassade (wohl Juni 1905)

Mayer charakterisierte den Entwurf folgendermaßen: »*Die Form der Kirche ist die eines einfachen Langhauses von basilikalem Querschnitt, an das sich an beiden Schmalseiten chorartige Verlängerungen von der Gestalt des halben Achtecks anschließen.*« Ein Grundriss und eine Ansicht, die sich in Dolmetschs Nachlass befinden, können mit dieser Beschreibung in Übereinstimmung gebracht werden: Die Markuskirche erscheint als ein längsgerichteter Bau in Anlehnung an den Bautypus der Doppelchoranlage. Der Annexbau im Westen dient der Aufnahme des Sängerchors und der Orgel, die Verlängerung im Osten bildet den Gemeindesaal, der vom Kirchenschiff durch eine bewegliche Wand abgetrennt werden kann. Damit übernahm Dolmetsch von seinem zweiten Projekt die Grund-

anordnung der Kirche mit dem Orgelprospekt im Angesicht der Gemeinde, kehrte aber gleichzeitig zu der Ausrichtung der Kirche nach Westen, die schon Bestandteil des ersten Projekts war, zurück. Der Vorteil, den ihm das leicht abfallende Gelände bot, unter dem Sängerchor einen weiteren Gemeindesaal anzuordnen, wurde offenbar als so groß anerkannt, dass keiner der beiden Gutachter die Orientierung der Kirche in Frage stellte.

Die Gesamtanlage der Kirche mit den beiden projektierten Pfarrhäusern wurde unter städtebaulichen Gesichtspunkten von Baurat Mayer sehr gelobt: »*Die eine Stirnseite der Kirche wird eine Umfassungsseite des kleinen freien Platzes bilden, der dort im Stadtbauplan vorgesehen ist […] Das Bild gegen diesen Platz wird ein recht günstiges werden. Auch die Drehung der gegen die Filderstraße gerichteten Langseite aus der Baulinie dieser Straße ist nur zu begrüßen.*« Die Höhenausdehnung des Turms bewerteten die beiden Gutachter unterschiedlich: Während nach Mayers Auffassung eine größere Höhenentwicklung »*im Allgemeinen zweifellos erwünscht gewesen*« wäre, hielt Merz dieselbe für ausreichend.

Mayers Hauptkritik an dem Entwurf richtete sich gegen die Tatsache, dass Dolmetsch die Kirche als Putzbau ausgeführt wissen wollte. Fenster- und Türumrahmungen sowie Gesimse und der runde Turmaufsatz sollten nach Mayers Auffassung »*unter allen Umständen […] aus Rücksicht auf die Bauunterhaltungskosten von Stein werden*«. Eine von ihm mit 30 000 Mark angegebene Summe sei erforderlich, »*um auch die glatten Mauerflächen vollends mit Stein zu verkleiden*«. Diese Mehrkosten seien notwendig, um »*der Kirche damit den überaus würdigen monumentalen und doch mit seinen Bossenflächen so einfachen, schlichten Charakter geben zu können*«, wie ihn der vorangegangene Entwurf aufgewiesen hätte. Mayer berief sich auf den auch vom Verein für christliche Kunst so lange vertretenen Grundsatz der Materialgerechtigkeit und lehnte dementsprechend die Verwendung von Kunst- anstelle von Naturstein ab.

Bei der Materialfrage nahm Merz eine im Wesentlichen zu Mayers Auffassung im Gegensatz stehende Haltung ein. Lediglich in Bezug auf die Ausbildung der Fenstereinfassungen und Gesimse in Naturstein stimmte Merz mit Mayer überein. Die Herstellung des obersten Turmstockwerks »*ganz aus Stein ohne Verputz*« hielt Merz

für »*nicht zweckmäßig*«, da der Turm dadurch »*ein zu schweres Aussehen nach oben im Verhältnis zum übrigen Bau erhalten*« würde. Die Ausführung der Kirche als Putzbau könne jedoch »*nicht beanstandet werden, umsoweniger, als derselbe von jeher auch in Altwürttemberg für Kirchenbauten verwendet wurde*«.

Während Mayer in seinem Gutachten vornehmlich auf architekturimmanente Fragen wie Materialität und Proportion einging, berührte Merz vor allem die innere Einrichtung der Kirche. Angesichts der Tatsache, dass Merz noch 1898 die Stellung der Orgel im Chor ablehnte, mag es überraschen, dass er sich nun nicht grundsätzlich gegen diese Lösung aussprach. Die von Dolmetsch vorgenommene Absenkung der Sängerempore gegenüber dem Altarraum von 2,85 m auf 1,20 m begrüßte er, da sich der Sängerchor »*auf diese Weise mehr als ein Bestandteil der Gemeinde dar*[stelle]«. Als einen »*Übelstand*« bezeichnete er allerdings, dass »*die Plätze des Sängerchors im Angesicht der im Schiff versammelten Gemeinde angeordnet sind*«. Doch liege »*immerhin der Altarplatz dazwischen, so daß dieser Mangel nicht allzu schwer zu nehmen sein*« dürfte. Weitere Kritikpunkte äußerte Merz hinsichtlich Dolmetschs Entwurf nicht.

Dass Dolmetsch sich nach der Jahrhundertwende einen über die Grenzen des Königreichs Württemberg hinausgehenden Ruf als Fachmann auf dem Gebiet der Akustik erworben hatte, bezeugt auch die Äußerung Merzs, es sei zu hoffen, dass Dolmetsch angesichts des für die Erzielung einer guten Akustik ungünstigen Tonnengewölbes »*dieselbe bei seiner reichen Erfahrung auf diesem Gebiet befriedigend lösen wird*«. Abschließend kam Merz zu einer positiven Beurteilung des Projekts: »*Im Ganzen bildet der Entwurf eine interessante und gerade in den Abweichungen zweckmäßige Weiterbildung der Anlage der hiesigen Friedenskirche.*«

Am 24. Juli 1905 beriet der Gesamtkirchengemeinderat über die Pläne und empfahl dieselben offenbar zur Weiterbearbeitung. Der Bau sollte demnach sobald als möglich begonnen werden, damit die Kirche »*bis zum Schluß des Jahres 1907 vollendet sein*« würde.

Der im Oktober 1905 gefertigte Entwurf ist in Form eines vollständigen Plansatzes überliefert, der sich in der Evangelischen Kirchenpflege befindet. Dieser Entwurf orientiert sich im Wesentlichen an dem Plan vom Frühsommer 1905. Änderungen betreffen vor allem die Ausbildung des östlichen Abschlusses der Kirche, der

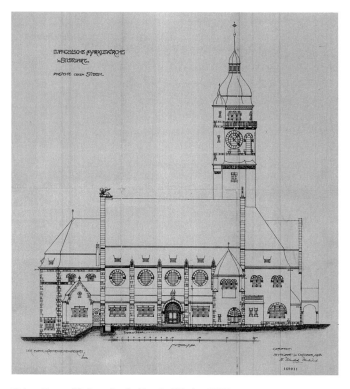

Dritter Entwurf Dolmetschs, Südfassade (Oktober 1905)

nun als Giebelfront, die dem Mansarddach der Schmalseite vorge-
blendet ist, ausgebildet wird. Auch die auf der Südseite befind-
lichen Nebenräume werden in ihrer architektonischen Gestaltung
verändert: Die Sakristei erhält einen Giebel, der Aufgang zur Empo-
re wird in ein Treppenhaus verlegt, der überdachte Treppenauf-
gang macht einer kleinen Terrasse Platz. Das der Filderstraße zuge-
wandte Hauptportal tritt stärker in Erscheinung, indem der Rund-
bogen des Portals die Traufe des Seitenschiffdachs überschneidet.
Über dem Portal soll eine Figurengruppe aufgestellt werden. Den
Abschluss des Turms übernimmt Dolmetsch in seiner Grundanord-
nung aus der vorangegangenen Entwurfsvariante: Das seitliche

Treppentürmchen tauchte schon in dem Werksteinprojekt auf. Obwohl die Grundkonzeption der Kirche – ein dreischiffiger längsgerichteter Bau mit sehr schmalen Seitenschiffen – beibehalten wurde, wird das Verhältnis von Kirchenraum und Gemeindesaal abgeändert: Während zuvor der Gemeindesaal bis an die westliche Außenkante des Turms heranreichte, wird er nun beinahe bis an die östliche Innenmauer des Turms zurückgezogen. Die Kirche soll insgesamt 1400 Sitzplätze erhalten – 1118 Plätze sollen zu ebener Erde und 232 Plätze auf der Empore angeordnet werden.

Der Gesamtkirchengemeinderat genehmigte am 26. Oktober 1905 die von Dolmetsch gefertigten Pläne. Die Gesamtkirchengemeinde bewilligte die Summe von 365 000 Mark, nachdem ursprünglich nur 280 000 Mark in Aussicht gestellt worden waren. Laut *Jahresbericht für den Markuskirchenbauverein* vom 2. November 1905 präsentierte Dolmetsch am selben Tag die Zeichnungen in der Generalversammlung des Markuskirchenbauvereins. Das Protokollbuch enthält keine Hinweise, wie die Pläne Dolmetschs aufgenommen wurden. Es kann aber angenommen werden, dass der Entwurf durchaus gutgeheißen wurde, da die Absicht erklärt wurde, der folgenden Ausgabe der *Bausteine* Abbildungen der Kirche beizugeben.

Am 21. November 1905 fand »*unter Beiziehung des Herrn Baurat Hengerer*« eine Protestversammlung des Bürgervereins statt, »*welche einstimmig gegen diesen Bau Verwahrung eingelegt habe*«. Dies berichtete Pfarrer Gerok in einem Schreiben an Oberkonsistorialrat Merz vom 22. November 1905 und fügte das Bedauern an, dass ihn »*leider niemand von der Versammlung in Kenntnis gesetzt oder dazu eingeladen*« habe. Die Beschwerde des Bürgervereins richtete sich laut Ausgabe der *Bausteine* von Neujahr 1906 vor allem gegen zwei Aspekte: »*1. gegen die zu geringe Höhe der Kirche, 2. gegen die Ausführung in Verputz statt mit Werksteinen*«. Der Autor des Beitrags schließt mit den Worten: »*Beides war nach dem ursprünglichen Plan anders vorgesehen; nach dessen Ablehnung blieb gar nichts anderes übrig, wenn wir überhaupt in absehbarer Zeit eine Kirche haben wollen, als die Höhe zu reduzieren und die Ausführung in Stein fallen zu lassen.*«

Zu dem Aspekt der Ausführung der Kirche als Putzbau nimmt der Autor ebenfalls Stellung: »*Abgesehen* [...] *davon, daß auch die*

beiden alten Kirchen, Hospital- und Leonhardskirche, als Putzbauten ausgeführt sind, ist man in neuster Zeit bei dem schnell wachsenden Bedürfnis an Kirchen und den steigenden Preisen mehr und mehr auf diese Bauweise angewiesen.« Dolmetsch beschäftigte sich schon im Jahr 1902 mit der Frage, ob es angemessen sei, Kirchen als Putzbauten auszuführen. Im Zusammenhang mit der Planung für den Neubau der Kirche in Metterzimmern führte er am 26. August 1902 aus: »*Die Wirkung all' dieser Kirchen ist eine sehr gute und die Dauerhaftigkeit des Putzes eine sehr lange […] Beobachten wir die alten Kirchengebäude Land auf Land ab, so sehen wir, daß diejenigen Kirchen, welche an den Außenflächen Naturstein zeigen, sehr dünn gesät sind. Bei kaum 5 % aller württembergischen Kirchen wird dies der Fall sein, alle übrigen sind verputzt und zeigen nur an den Ecken Natursteine, gewähren aber heute noch einen guten Anblick. Je weniger an diesen repariert worden ist, desto besser sehen sie trotz ihrer Altersfarbe aus. Man sollte sich auch dessen nicht verschließen, daß gerade in unserer Neuzeit der Putzbau bei Gebäuden aller Art wieder sehr zu Ehren kommt.*«

Dass der renommierte Architekt Theodor Fischer die von Dolmetsch gefertigten Pläne begutachtete, ist nicht auf den durch die Bürgerversammlung geäußerten Protest zurückzuführen. Vielmehr war Fischer schon zuvor als Gutacher in Erwägung gezogen worden, wie einem Schreiben von Gerok an Merz vom 10. November 1905 zu entnehmen ist. Offenbar richtete sich die Kritik Theodor Fischers vor allem gegen das Äußere der Kirche. Das Innere scheint er nicht beanstandet zu haben. Für eine Ablehnung der beabsichtigen Ausführung der Kirche als Putzbau durch Fischer finden sich in den Schriftquellen keine Hinweise. Gerok hoffte offenbar, dass aufgrund der Intervention Fischers »*durch eine ebenso maßvolle, wie sachkundige Revision des Plans dem Äußeren eine etwas gefälligere Form gegeben wird*«, wie einem Schreiben vom 14. Dezember 1905 zu entnehmen ist.

Im Dezember 1905 überarbeitete Dolmetsch seinen Entwurf vom Oktober desselben Jahres. Die Ansichten fertigte er neu an, die Grundrisse und Schnitte versah er mit Ausnahme des Längsschnitts, der ebenfalls neu erstellt wurde, mit Deckblättern. Das Planheft trägt den Eingangsstempel des Baurechtsamts vom 25. Januar 1906. Einem Schreiben von Gerok an Merz vom 6. Januar

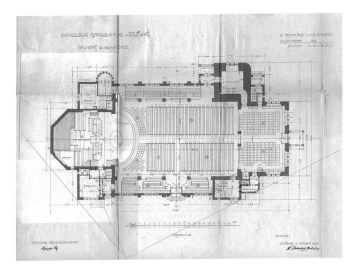

Dritter Entwurf Dolmetschs, Grundriss Parterre (Dezember 1905)

1906 ist zu entnehmen, dass »*die von Herrn Professor Fischer ge-
machten Vorschläge* [...] *berücksichtigt*« wurden. Die augenfälligste
Abwandlung besteht in der Änderung des Turmaufsatzes, der nun
statt des »*weggesprochenen Seitentürmchens*« vier Engelfiguren auf-
weist. Gerok äußerte sich skeptisch zu diesen Figuren, da er sich
»*nicht sicher*« sei, »*wie sie bei der Ausführung wirken werden*«. Das-
selbe galt seiner Meinung nach auch für den Markuslöwen auf dem
Dach. Weitere Änderungen, die Dolmetsch vornahm, bezogen sich
insbesondere auf die äußere Gestaltung des Chors, dessen oberen
Abschluss er nun mit einer Blendbogengliederung versah, und die
Pultdächer der Seitenschiffe, die nun keinen Knick mehr aufwiesen.

Im Inneren beschränkten sich die Änderungen im Wesentlichen
auf den Chorbereich. Hinter dem Altar und vor der Abschrankung
des Sängerpodiums fügte Dolmetsch einen doppelläufigen Ab-
gang ein. Diese Treppenanlage führt unmittelbar zum Raum unter
der Orgel. Dolmetsch begründete diese Anlage folgendermaßen:
»*Die Hereinziehung des Konfirmandensaals als einen zum Hauptkir-
chenraum gehörigen Zuhörerraum läßt sich durch folgende Einrich-*

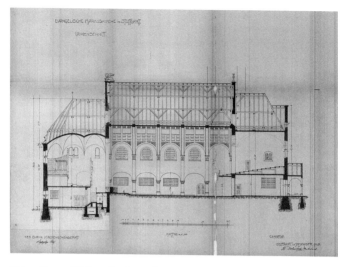

Dritter Entwurf Dolmetschs, Längsschnitt (Dezember 1905)

tung leicht bewerkstelligen. *Dieser Raum steht mit dem Chorraum durch eine 2armige Treppe in direkter Verbindung. Dadurch, daß das Sängerpodium 1,20 m hoch über dem Altar- bezw. Chorraum liegt, können die 6 Lichtöffnungen, welche sich zwischen der genannten Treppe und dem tiefer liegenden Konfirmandenraum befinden, so hoch geführt werden, daß von unten nicht blos ein Blick in die höher gelegene Kirche möglich ist, sondern daß auch die Stimme des Predigers von dem nahe gelegenen Altar und der Kanzel hier unten deutlich vernehmbar sein wird.«*

In einem handschriftlichen Bericht über die zukünftige Konzeption der Markuskirche legte Dolmetsch seine Gedanken über die Anlage des Chorraums dar. Die vier Elemente – das Licht, das durch die Chorrosette einfällt, das Kruzifix, die Sänger und der Orgelprospekt – bilden eine gestalterische Einheit, welche die Verkündigung durch das Wort und den Gesang versinnbildlicht. Im Mittelpunkt findet sich der Gekreuzigte, dessen Haupt von dem durch die Rosette eindringenden Licht umspielt wird. Die Sänger, die vor dem Orgelprospekt angeordnet sind, sind nicht »*Concertsänger*«,

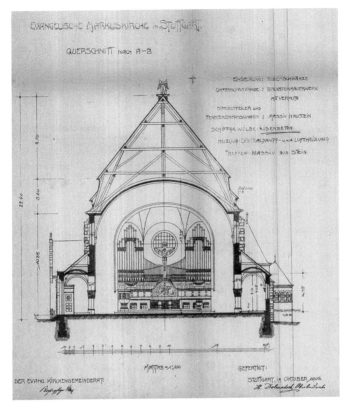

Dritter Entwurf Dolmetschs, Querschnitt (Dezember 1905)

sondern »*musikalische Prediger des Evangeliums*«. Ihre Stellung macht deutlich, dass die Sänger »*dienende Elemente*« sowohl desjenigen, der vor ihnen aufgerichtet ist, als auch der »*Königin der Instrumente*« sind. Vollständig wird diese Anlage aber erst durch die Gemeinde, in deren Angesicht sich dieselbe befindet. Dolmetsch bezeichnete dies als einen »*urprotestantischen Choranblick*«, mit dem »*sich auch diejenigen aussöhnen können, deren Gedanken und Empfindungen mit Vorliebe in den bisher üblich gewesenen Chorabschlüssen ein Ausruhen der Andacht gefunden haben*«.

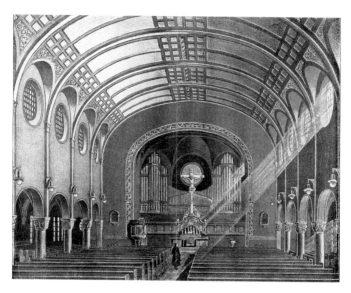

Dritter Entwurf Dolmetschs, Innenraumperspektive (1906 publiziert)

In einem Schreiben vom 2. März 1906 teilte Dolmetsch Pfarrer Gerok mit, dass »*trotz der ungünstigen Fundamentverhältnisse die vorgesehen Mittel ausreichen*«. Die Genehmigung des Baurechtsamtes erfolgte am 6. April 1906. Die Bauarbeiten begannen umgehend. Als Bauleiter vor Ort setzte Dolmetsch seinen Sohn Theodor ein, der – wohl auf Drängen seines Vaters – ebenfalls das Baufach erlernt hatte.

Im Juniheft des *Christlichen Kunstblatts* veröffentlichte Pfarrer Gerok 1906 einen kurzen Beitrag über die künftige Markuskirche. Die veranschlagten Baukosten werden darin mit 365 000 Mark angegeben. Dem Artikel sind zwei Grundrisse, eine Außenansicht und eine Innenraumperspektive beigegeben. Diese zeigt die Kirche im Wesentlichen im ausgeführten Zustand, allerdings werden die einzelnen Ausstattungsgegenstände wie Orgelprospekt, Kanzel, Taufstein und Leuchten noch eine deutliche Aufwertung erfahren. Die Vollendung der Markuskirche wurde, wie Gerok in seinem Beitrag bemerkte, für Herbst 1907 in Aussicht genommen.

AUSGEFÜHRTER BAU

Die Fertigstellung der Markuskirche verzögerte sich entgegen den Erwartungen Geroks um etwa ein halbes Jahr. Möglicherweise ist für diese Verzögerung eine Baueinstellung verantwortlich zu machen, die im Sommer 1906 erfolgte. Die feierliche Grundsteinlegung fand am 8. Juli 1906 statt. Am 29. März 1908 konnte die Einweihung der Markuskirche in Anwesenheit des Königspaars mit einem umfangreichen Festprogramm begangen werden. Die Baukosten ohne Bauplatz betrugen nach Angaben von Gustav Gerok 470000 Mark, eine Baukostenzusammenstellung von Theodor Dolmetsch vom 4. November 1908 nennt die Gesamtbausumme von 501970 Mark. Danach belief sich der Voranschlag auf 367000 Mark, Stiftungen kamen in Höhe von 75120 Mark zusammen, so dass die Mehrkosten 59850 Mark ausmachten. Ein Teil der Mehrkosten in Höhe von 13000 Mark wurde laut Ausgabe der *Bausteine* vom Palmsonntag 1906 durch den ungünstigen Baugrund verursacht, der eine Fundamenttiefe von sieben Metern für den Turm erforderte.

Die Angaben über die Zahl der Sitzplätze variieren, da die Plätze des Bet- und Konfirmandensaals, die Ausziehsitze der Bänke im Kirchenschiff und die lose Bestuhlung teilweise einbezogen und teilweise ausgelassen wurden. Nach einem Beitrag von Gustav Gerok im *Christlichen Kunstblatt* 1909 betrug die Zahl der Sitzplätze 1570. Die Ausgabe der *Bausteine* vom Palmsonntag 1906 präzisiert die Angabe dahingehend, dass 1520 Sitzplätze »neben einer reichlichen Zahl von Stehplätzen« vorhanden seien. Gerok hatte schon in der Ausgabe der *Bausteine* vom September 1904 bemerkt: »*Lassen sich die Nebenräume so anbringen, daß sie bei den Hauptgottesdiensten für die Zuhörer mitverwendet werden können, so ist es desto besser.*« Wie bereits erwähnt, folgte Dolmetsch der Vorgabe Geroks, indem er den Sockel des Sängerpodiums mit sechs Öffnungen versah und die Wand zwischen dem Raum unter der Empore und dem Kirchenschiff versenkbar ausbildete. Weitere Nebenräume, wie etwa Garderoben, Waschräume und Geräteräume sowie Stuhllager, sind jeweils an den Schmalseiten der Seitenschiffe angeordnet.

Das mit Biberschwänzen eingedeckte Mansarddach der Kirche kann als ungewöhnlich für einen Sakralbau bezeichnet werden. Nach Aussage von Dolmetsch in seinem handschriftlichen Bericht »Markus Kirche Stuttgart« waren es nicht künstlerische, sondern ökonomische Überlegungen, die ihn diese Dachform wählen ließen: »*Ein Mansardendach ist deshalb gewählt, weil es, der gebotenen Sparsamkeit halber, eine größere Ausnützung des Dachraumes gestattet.*« Damit übertrug Dolmetsch eine Dachform, die für die Barockarchitektur typisch ist und sich von zu Wohnzwecken ausgebauten Dachgeschossen ableitet, auf einen Kirchenbau.

Städtebau und Außenanlagen

Das Bauschau-Amt der Stadt Stuttgart führte am 3. März 1906 zur Lage der Kirche aus: »*Die Stellung des Kirchengebäudes schließt sich der Richtung einer Straßenlinie nicht an, vielmehr wurde dieselbe aus künstlerischen Gründen und damit dieselbe von der Heusteigstraße aus mehr in die Augen falle, über die Ecke an der Kreuzung der Filder- und Römerstraße gestellt, so daß nur die Ecken der südwestlichen Langseite der Kirche die Straßenfluchtlinien berühren. Diese von der Vorschrift des Ortsbaustatuts abweichende Stellung dürfte ohne Bedenken zuzulassen sein, da lediglich ästhetische Gründe den Anlaß hiezu gaben.*« Tatsächlich macht der nahezu dreieckige Zuschnitt des Grundstücks eine parallele Stellung des Kirchengebäudes zur Filderstraße unmöglich, eine senkrechte Stellung wäre hingegen – ähnlich der Art, die Frey seinem Entwurf 1901 zugrunde gelegt hatte – wohl denkbar gewesen.

Die Lage der Kirche, die weder auf die Filder- noch auf die Römerstraße ausgerichtet ist, steht in deutlicher Abkehr von den städtebaulichen Prinzipien des 19. Jahrhunderts. Auf die Grundsätze von Frontalität, Symmetrie und Axialität, die beispielsweise die Anlage der Johanneskirche am Feuersee kennzeichnen, wurde bei der Anlage der Markuskirche vollständig verzichtet. Damit übernimmt die Markuskirche keine »Point de vue«-Funktion, wie es etwa die Johanneskirche, die Matthäuskirche und die Friedens-

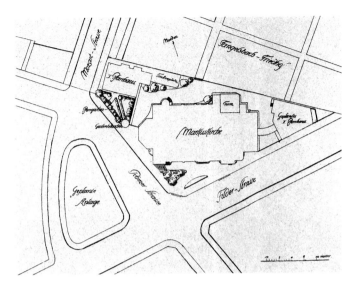

Lageplan der Markuskirche mit zwei Pfarrhäusern, Pfarrgarten und Gartenhäuschen (1909 publiziert)

kirche tun, obwohl sie – von der Römerstraße kommend – von weithin sichtbar ist. Die geringe Höhe der Kirche in Verbindung mit dem tief heruntergezogenen Mansarddach tragen dazu bei, dass die Kirche weniger monumental wirkt als dies bei historistischen Kirchenbauten der Fall ist.

Dolmetsch nahm damit offensichtlich Bezug auf die städtebaulichen Leitlinien von Theodor Fischer, der – wie bereits gesagt – an der Wahl des Bauplatzes maßgeblichen Anteil hatte. Den langgestreckten Baukörper der Fangelsbachschule an der Heusteigstraße, heute Heusteigschule genannt, platzierte Fischer ebenfalls nicht parallel zur Straße, sondern in einer leichten Schrägstellung. Mit der Schule, die 1906 ihrer Bestimmung übergeben wurde, wollte Fischer eine städtebauliche Dominante schaffen, die einen seiner städtebaulichen Leitsätze vorwegnahm: Nicht im Kontrast, sondern in der Einpassung liege die Stärke der Baukunst.

Zu der Gesamtanlage von Kirche und Nachbargebäuden führte Dolmetsch in dem bereits zitierten Bericht »Markus Kirche Stutt-

gart« aus: »*Die voraussichtlich nach Vollendung der Kirche zur Ausführung gelangenden beiden Pfarrgebäude werden in Verbindung mit der Kirche und mit dem dahinter emporragenden Baumschmuck des Fangelsbachfriedhofs eine malerisch geschlossene Baugruppe bilden.*« Tatsächlich wurde nur das an der Römerstraße gelegene Pfarrhaus realisiert, das an der Filderstraße geplante zweite Pfarrhaus blieb unausgeführt. Zeitgenössische Quellen rühmen das »*anmutige Bild*« der Gesamtanlage, wie beispielsweise der Verfasser eines Artikels im *Staatsanzeiger* vom 8. April 1908. Die »*anmutige Wirkung*«, sollte noch durch »*die mit gärtnerischem Schmuck belegten unregelmäßigen Vorgartenteile*« gesteigert werden, wie die Ausgabe der *Bausteine* von Neujahr 1906 bemerkte. Dieser Eindruck, »*dessen Lieblichkeit noch durch eine in Vorschlag gebrachte Brunnenanlage erhöht werden könnte*«, war ein durchaus malerischer.

Am 23. April 1907 fertigte Dolmetsch die »Pläne zur Umgrenzung der Vorplätze an der Römer- und Filder-Straße«, die im Baurechtsamt der Stadt Stuttgart erhalten sind. Sie zeigen eine Einfriedungsmauer entlang der Römerstraße, die von einem kleinen Tor, das den Zugang zum Pfarrhaus erschließt, und von einem großen Torbogen, der an den Chor der Kirche angrenzt, unterbrochen wird. In diese Mauer ist ein rundes, massiv gebautes Gartenhäuschen integriert, das unmittelbar an der Straße platziert ist. Vor der Kirche, an der Filderstraße gelegen, sollte auf einem segmentbogenförmigen Kreisausschnitt eine Brunnenanlage errichtet werden: Zwei steinerne Bänke säumen vor dem Hintergrund einer niedrigen Umfassungsmauer einen Brunnen, dessen Schale weit über die – vermutlich ebenfalls steinernen Füße – auskragt. In Dolmetschs Nachlass sind drei Skizzen zu dem Brunnen überliefert, die eine deutlich aufwendigere Gestaltung der Brunneneinfassung zeigen. Der Trog sollte jedoch in allen drei Fällen in Beton ausgeführt werden, auch die Rahmung des Brunnens mit zwei Bäumen ist elementarer Bestandteil der Planung. Die Bekrönung des Brunnens mit dem Stuttgarter Wappentier, dem springenden Pferd, unterblieb – vermutlich aus finanziellen Gründen – ebenso wie die Ausführung der gesamten Brunnenanlage. Auch die Verlängerung der Mozartstraße bis zur Markuskirche wurde nicht ausgeführt, da der Fangelsbachfriedhof entgegen der Planungen zu Beginn des 20. Jahrhunderts nicht in einen öffentlichen Park umgewandelt wurde.

Ausschnitt aus der Entwurfszeichnung zur Brunnenanlage an der Filderstraße (April 1907)

Eisenbeton

Teile der Markuskirche, wie der Turm, das Tonnengewölbe des Hauptschiffs, die Decken der Seitenschiffe, die Empore und der Boden des Chorraums, wurden »*der billigeren Kosten wegen*« in Eisenbetonbauweise ausgeführt, wie dem Bericht Dolmetschs über »Die künftige Markuskirche in Stuttgart« zu entnehmen ist. Der Bauherr hegte gegenüber dieser zwar nicht mehr neuen, aber doch in einigen Teilen des Deutschen Reiches noch nicht umfassend erprobten Bauweise offenbar keine Bedenken. Die erste in Eisenbetonbauweise errichtete Kirche, Saint-Jean-de-Montmartre in Paris, wurde zwischen 1894 und 1902 von Anatole de Baudot erstellt. Da das Monier-Verfahren in Frankreich entwickelt wurde, lag es nahe, dass es dort zum ersten Mal in einem Sakralbau zum Einsatz kam.

Am 2. März 1906 bemerkte Dolmetsch in einem Schreiben: »*Die Eisenbetonarbeiten möchte ich ohne Ausschreibung vergeben lassen, weil ich die Firma Luipold & Schneider dahier durch mehrmaliges Drängen veranlaßt habe, daß diese Firma ihre Forderungen um ca. 20 000 Mark herabgesetzt hat.*« Tatsächlich erhielt die genannte

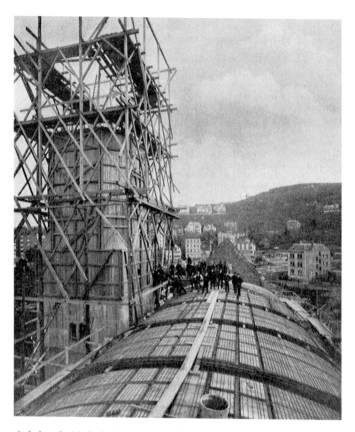

Aufnahme der Markuskirche während der Eisenbetonarbeiten am Gewölbe und am Turm

Firma den Auftrag für die Ausführung der Eisenbetonarbeiten. Als leitender Ingenieur wurde der Schweizer Simeon Zipkes eingesetzt, der 1908 in der *Deutschen Bauzeitung* einen umfangreichen Beitrag über die »Eisenbeton-Konstruktionen der Markuskirche« publizierte. Darin äußerte er zu den Gründen für die Wahl des Baumaterials im Hinblick auf den Turm: »*Nicht nur die gewöhnlich ausschlaggebenden ökonomischen Rücksichten, sondern auch solche auf Feuersicherheit, Standsicherheit und die Ausschließung jeder*

Risse-Erscheinung infolge der dynamischen Beanspruchungen beim Läuten der Glocken« führten dazu, den Turm – bis auf die in Holz hergestellte, geschweifte Haube und das oberste, in Stein erstellte Geschoss – in Eisenbeton auszuführen.

Die an einen protestantischen Kirchenraum gestellte Forderung, möglichst große Innenräume stützenfrei zu überdecken, begünstigte mit großer Wahrscheinlichkeit die Wahl des Baumaterials. Johannes Merz hielt dazu in seinem »Bericht über den II. Kongreß für protestantischen Kirchenbau« vom 12. November 1906 fest: *»Die Konstruktionsweise wird zur Zeit am meisten beeinflußt durch den Beton-Eisenbau. Derselbe gestattet die Überdeckung der größten Räume, ohne daß Seitenschub entsteht und macht die Breite des überdeckten Raums anders als der mittelalterliche Gewölbebau unabhängig von der lichten Höhe derselben […] Auf dieser Grundlage baut sich ein neues Raumideal auf, das bei einfachstem Grundriß vor allem eine großflächige schlichte Innenwirkung unter Beschränkung der Seitenemporen erstrebt.«*

Laut Vertrag sollten Decken und Wände am 24. Juni 1906, der Turm bis zum Glockenstuhl am 21. Juli 1906 fertiggestellt sein. Am 12. Juni 1906 wurde jedoch *»die Einstellung der Eisenbetonarbeiten mit sofortiger Wirkung«* verfügt, da laut Bericht des Bezirksbaumeisters die *»zum Eisenbeton der Markuskirche verwendeten Materialien durchaus nicht einwandfrei«* seien. Insbesondere wurde die Druckfestigkeit des Betons bezweifelt, allerdings stand laut Schreiben vom 10. Mai 1906 der zuständigen Behörde in Stuttgart *»über die Dauerhaftigkeit dieser Konstruktion noch nicht genügende Erfahrung zu Gebote«*. Die Firma Luipold und Schneider ging am 13. Juni 1906 auf die Einstellung der Eisenbetonarbeiten ein und nahm zu der Herkunft der Baumaterialien Stellung: *»Der Cement stammt aus dem Cementwerk Nürtingen, der Sand aus dem Remstal und der Schotter aus unserem Steinbruch Weilderstadt.«* Mit Schreiben vom 23. Juli 1906 übersandte Dolmetsch die geforderten Zeugnisse der Materialprüfungsanstalt der Technischen Hochschule. Trotzdem beanstandete das Bauschauamt weiterhin die *»verhältnismäßig geringe«* Druckfestigkeit des Betons. Daraufhin wurden sowohl Proben aus den bereits hergestellten Stützen des Mittelschiffs herausgesägt als auch aus den für verschiedene Teile fertig gemischten Materialien Betonwürfel erstellt.

Laut Schreiben des Innenministeriums vom 20. September 1906 waren die Eisenbetonarbeiten wieder aufgenommen worden, *»ohne dass dem städtischen Baukontrolleur Gelegenheit gegeben wurde, sich von der Güte der neu aufgeführten Eisenbetonarbeiten zu überzeugen«.* Tatsächlich zog das Bauschauamt in Erwägung, bereits hergestellte Teile des Kirchenbaus wieder abtragen zu lassen. Aufgrund von Einwendungen der Bauleitung konnte eine solche Maßnahme jedoch verhindert werden. Erst im November 1906 lag das technische Gutachten der Materialprüfungsanstalt vor, demzufolge der Beton die vorgeschriebene Druckfestigkeit besaß. Die Eisenbetonarbeiten konnten nun entsprechend der anfänglichen Berechnungen von Zipkes zu Ende geführt werden. Damit war allerdings eine Verzögerung im Bauablauf von mehreren Monaten entstanden.

In zahlreichen zeitgenössischen Besprechungen der vollendeten Markuskirche wird auf den Umstand eingegangen, dass Teile des Baus in Eisenbetonbauweise errichtet wurden. Der ebenfalls in Eisenbeton ausgeführte Turm der Markuskirche gilt als der erste Kirchturm dieser Art. Diese *»Ausnahmestellung«,* wie Rimmele sie nannte, wurde allgemein gerühmt. Die Tatsache, dass das Konstruktionsmaterial hier noch verborgen wurde, wurde in keinem Fall erwähnt, da das Sichtbarbelassen des Betons allgemein noch nicht zur Diskussion stand. An einem Kirchenbau wurde das Baumaterial Beton erstmals in der von Theodor Fischer errichteten Ulmer Garnisonskirche offen gezeigt, die 1910 eingeweiht wurde.

Akustik

Die Ausgabe der *Bausteine* vom September 1904 formuliert die Forderung, die an jeden protestantischen Kirchenbau gestellt wird: *»Haupterfordernis ist für die Gemeinde, die in die Kirche kommt um zu hören, daß die Kirche eine gute Akustik habe, d. h. daß man das auf der Kanzel und am Altar gesprochene Wort durch den ganzen Raum an jedem Platz hören kann.«* Dolmetsch widmete einen Großteil seines beruflichen Wirkens der Lösung dieser Aufgabe, denn er selbst sah das Hören als

den Hauptzweck einer evangelischen Kirche an, wie zahlreiche Äußerungen belegen. Tatsächlich erwarb er sich einen über die württembergischen Landesgrenzen hinausgehenden Ruf auf dem Gebiet der Akustik. So wurde er als Gutachter in akustischen Fragen bis nach Berlin, Dortmund oder Chemnitz berufen.

Im Gegensatz zu zahlreichen Experten, die das Thema Akustik aus naturwissenschaftlicher Sicht behandelten, ging Dolmetsch das Thema aufgrund praktischer Überlegungen an. Er setzte bevorzugt Materialien ein, von denen er sich eine schalldämpfende Wirkung versprach. Aus diesem Grund kam insbesondere in den nach der Jahrhundertwende restaurierten oder neu erbauten Kirchen sehr häufig Kork zum Einsatz. Zunächst verwendete er Korksteinplatten der Firma Grünzweig und Hartmann aus Ludwigshafen am Rhein, die »*aus Korkabfallstücken (erbsen- bis bohnengroßen) mit einem Bindemittel aus Luftmörtel und Thon hergestellt*« wurden, wie dem »Illustrierten Handlexikon der gebräuchlichen Baustoffe« zu entnehmen ist. Die Gewölbe der Marienkirche in Reutlingen versah Dolmetsch mit kleinen Korksteindreiecken, die in ihrer Erscheinung an Mosaiken erinnern. Auch die Decke des Festsaals des 1903 eingeweihten Heims des Christlichen Vereins Junger Männer in Stuttgart wurde »*der besseren Akustik wegen mit Korkplatten verkleidet*«, wie ein zeitgenössischer Bericht mitteilt.

Eine »Beschreibung über die Anwendung von Korksteinmosaik und Korksteinfliesen zur Verkleidung von Decken und Wänden in großen Räumen zwecks Erzielung einer guten Akustik« belegt Dolmetschs Versuch, einen Patentanspruch auf »*Verkleidung von Raumflächen mit sichtbar bleibendem Korksteinmaterial in Form von mosaikartigen Mustern und Fliesen sowie auf die bei obigen Verkleidungsarten durchzuführende Bildung vertiefter Fugen*« zu erlangen. Dolmetsch begründete diesen Anspruch mit den bislang bekannten Möglichkeiten zur Bekämpfung der »*lästig auftretenden Schallwirkungen*«, die »*erfahrungsgemäß nur einen schwachen Schutz gegen Schallverbreitung*« bieten. Insbesondere das Aufspannen von Netzen und das Bespannen von Decken und Wänden mit Stoff gewährte nach Dolmetschs Ansicht weder die notwendige »*Solidität*« noch ein befriedigendes Ergebnis in ästhetischer Hinsicht.

Dolmetschs Bemühungen kulminierten 1905 in der Erteilung eines Patents für die Erfindung einer »Wandverkleidung aus Kork

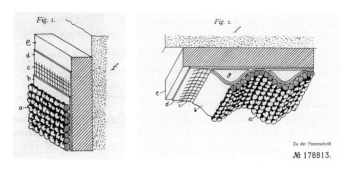

*Patentschrift »Wandverkleidung aus Kork zur Beseitigung gebeugter Schallwellen
(Echos) in großen Räumen« (1905)*

zur Beseitigung gebeugter Schallwellen (Echos) in großen Räumen«. Diese Wandverkleidung aus Kork stellte Dolmetsch in zwei Ausführungsweisen vor. In Vorschlag I werden die Korkstücke *a* mittels eines Bindemittels *b* auf ein Leinwand- oder Drahtgeflecht *c* aufgebracht und es wird so eine Korktapete gebildet, die mittels eines Bindemittels *d* auf dem Wandputz *e* oder unmittelbar am Mauerwerk *f* befestigt wird. In Vorschlag II wird die Korkhaut wellenförmig angeordnet, so dass zwischen ihr und dem Mauerwerk noch Lufträume *g* entstehen, welche die Wirkung erhöhen. Die Verkleidung zeichnete sich laut Patentschrift durch eine »*leichte, rasche Anwendbarkeit, Billigkeit und Feuersicherheit*« aus. Der Korküberzug »Auris«, wie dieses Verfahren im Folgenden genannt wurde, gelangte auch in der Markuskirche zur Anwendung.

Die Wände der Markuskirche wurden mit diesem Überzug aus Korkschrotung versehen: »*An den nachgiebigen weichen Korkteilchen werden die auftreffenden Schallwellen abgetötet, so daß sie nicht mehr zurückfluten und im Kirchenraum Unheil anrichten können.*« Das patentierte Verfahren wurde in der Markuskirche zum ersten Mal angewandt und bewährte sich laut Urteil der *Bauzeitung für Württemberg, Baden, Hessen, Elsass-Lothringen* »*glänzend* [...] *trotz der akustisch schädlichen Form des Tonnengewölbes und der an sich ungünstigen, weil stark gespannten und daher auch stark schallbrechenden Eisenbetonkonstruktion*«. Rimmele beschrieb 1909 das Verfahren detailgetreu: »*Nach diesem von Dol-*

metsch erfundenen und patentierten Verfahren wird der ziemlich rauh angeworfene Schwarzkalkputz mit einem Kittauftrag versehen, in welchen dann Korkschrot geworfen wird, dessen Korngrösse beliebig gewählt werden kann und sich lediglich durch die beabsichtigte Wirkung der Wandfläche bestimmt. Die Menge des anzuwerfenden Korks, der möglichst weich sein soll, ist begrenzt, sobald die ganze Fläche des Kittauftrags, der rasch erhärtet, überdeckt ist. Die so fertiggestellte Wandfläche wird mit einer, der Kalkfarbe verwandten Flüssigkeit beliebigen Tones angespritzt, wobei der Kork seine ursprüngliche Elastizität beibehält. Es ist ohne weiteres einleuchtend, dass eine derart ausgebildete Wandfläche die Schallwellen aufzunehmen vermag, ohne sie in den Kirchenraum zurückzuwerfen.«

Ein weiteres Mittel zur Erzielung einer guten Akustik bestand in der Anordnung von Kassetten im Tonnengewölbe. Gerok, der ebenso wie Dolmetsch und zahlreiche andere Theologen, die Akustik als »*die Hauptsache*« bezeichnete, bescheinigte derselben 1909, »*von einer solchen Vorzüglichkeit* [zu sein], *daß man sie sich gar nicht besser wünschen könnte*«. Bis auf den heutigen Tag wird die überaus gute Akustik der Markuskirche geschätzt, was sich unter anderem darin ausdrückt, dass die Kirche häufig als Veranstaltungsort für Konzerte dient.

Technische Besonderheiten

Zeitgenossen, beispielsweise Prälat Heinrich Merz und Oberkonsistorialrat Johannes Merz, rühmten hinsichtlich Dolmetschs Kirchenbauten die »*praktische Zweckmäßigkeit*«. Tatsächlich richtete Dolmetsch sein Augenmerk in besonderem Maße auf den Aspekt des Funktionalen: Die innere Einrichtung einer Kirche mit der Anlage der Emporen, der Treppenhäuser und der Nebenräume war ihm ebenso wichtig wie der Einsatz zeitgemäßer Materialien zur Verbesserung der Akustik, zur Trockenlegung feuchter Wände und zur Schaffung eines angenehmen Raumklimas. Die Heizbarmachung von Kirchen spielte deshalb auch bei seinen Restaurierungsprojekten eine bedeutende Rolle. Zumeist wurden Öfen aufgestellt, die mit Koks befeuert wurden

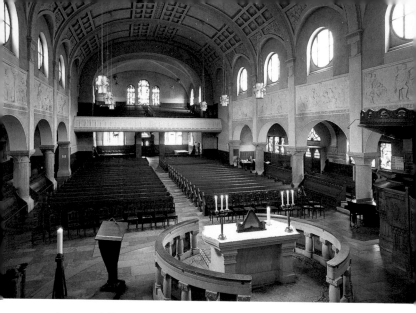

Inneres nach Osten

und aus Wasseralfingen stammten. In der Marienkirche in Reutlingen und in der Stadtkirche in Tuttlingen ließ er eine Niederdruckdampfheizung ausführen, in der Katharinenkirche in Schwäbisch Hall kam hingegen eine Gasheizung zum Einsatz.

Für die Markuskirche wurde eine Niederdruckdampfheizung gewählt, die in Verbindung mit den Lüftungseinrichtungen für eine »*stets angemessene und vor allem wirtschaftliche Erwärmung*« sorgen sollte. Rimmele beschreibt in seinem Beitrag aus dem Jahr 1909 ausführlich das Lüftungssystem, bei dem auch die hinter dem Altar herabführende doppelläufige Treppe eine wichtige Rolle spielt. Kalte Luft aus dem Kirchenschiff fällt über diese Treppe herab, tritt durch große, mit Klappen versehene Öffnungen in Abzugskanäle und wird von dort den Heizkammern zugeleitet. Hier wird die Luft in Heizkörpern erwärmt, um dann in senkrechten Kanälen emporzusteigen und durch große Öffnungen in den Kirchenraum zu strömen. Der Abzug der Luft erfolgt über den Fußboden, der aus »Nasenplatten« mit einer Korkestrichauflage besteht. Diese »Nasenplatten« sind Ziegelsteine mit vorspringenden Nasen, die beim Verlegen der Steine Hohlräume entstehen lassen, durch die

die Luft hindurchziehen kann. Der Kirchturm hatte laut Dolmetschs handschriftlichem Bericht »Die künftige Markuskirche in Stuttgart« »*zugleich als mächtiger Lüftungsschacht für Sommer- und Winterventilation zu dienen*«.

Die Heizungs- und Lüftungsanlage stellt das einzige technische Element dar, an dem Kritik geübt wurde. So hielt auch Pfarrer Gerok 1909 fest: »*Unbefriedigend ist bis jetzt nur die so sinnreich ausgedachte Niederdruckdampfheizung, verbunden mit steter Zuführung frischer Luft, wobei eine Wärme von 12°C bei einer Außentemperatur von −5°C erzielt werden soll; es wird stark über Zugluft und über Kälte des Steinholzfußbodens geklagt, obgleich gerade diese beiden Missstände nach dem Plan ganz beseitigt sein sollten; an der Hebung dieser Mängel wird noch eifrig gearbeitet.*« Offenbar gelang es weder Dolmetsch

Versenkbare Wand zwischen Kirchenschiff und Saal unter der Empore

noch seinem Sohn, der die Bauleitung innehatte, die Missstände zu beheben, denn 1912 wurde ein Gutachten bezüglich der Heizungs- und Lüftungsanlage erstellt. Auch das Schließen der Lüftungsklappen und das Aufstellen neuer Heizkessel erbrachten nicht den gewünschten Erfolg. 1953 und noch einmal 1977 wurde die Heizung der Markuskirche vollständig erneuert.

Als eine technische Besonderheit kann auch die versenkbare Wand gelten, die nach Bedarf den Kirchenraum von dem Raum unter der Empore abtrennen kann. Zwei hölzerne Wände können bis auf den heutigen Tag durch ein handbetriebenes System hoch- und heruntergekurbelt werden. Auch in anderen Kirchen ermöglichte Dolmetsch es, einzelne Räume, beispielsweise einen Querhausarm, vom Kirchenschiff abzutrennen, doch geschah dies stets durch Rollläden.

Die Elektrifizierung der Markuskirche war von Beginn an in Aussicht genommen worden. So erfolgten sowohl die Beleuchtung als auch der Antrieb der Orgel elektrisch mittels eines Motors.

Bauplastik

Bauplastische Elemente finden sich an der Markuskirche nur in einem vergleichsweise geringen Umfang. Sparsamkeitsrücksichten müssen hierfür verantwortlich gemacht werden. Wie einer handschriftlichen, undatierten Aufstellung von Dolmetsch zu entnehmen ist, beabsichtigte er, die Kirche am Außenbau reicher auszustatten als letztlich realisiert. Eine Markusstatue, ein Relief an der Außenmauer des Chors (»Emmausbild«) und ein Mosaikbild an der Hauptfassade (»Seepredigt«) blieben unausgeführt.

Die Herstellung von vier Engelsstatuen am Turm der Kirche war Dolmetsch – wie bereits gehört – so wichtig, dass er diese Figuren gegen den anfänglichen Widerstand von Pfarrer Gerok und Teile des Kirchengemeinderats durchzusetzen wusste. In seinem Bericht »Die künftige Markuskirche in Stuttgart« legte Dolmetsch seine Überlegungen zu den Engelfiguren dar: »*Diese nach 4erlei Himmelsrichtungen gestellten Engel mit ihren Posaunen sollen einerseits*

sowohl die von der Höhe herabtönende Choralmusik, wie auch den von dort kommenden Glockenton symbolisch zum Ausdruck bringen, während dieselben andererseits auch als Auferstehungsengel zu dem angrenzenden Friedhof in Beziehung gebracht werden können.« Gerok äußerte in einem Schreiben an Oberkonsistorialrat Merz vom 5. März 1906 wiederholt seine Bedenken gegenüber diesen Figuren: »Bezüglich der vom Architekten oben am Turm beabsichtigten 4 mächtigen Engelgestalten mit Posaunen, welche mit ihren Flügeln die steinerne Brüstung des Umgangs umspannen, habe ich große Bedenken ästhetischer Art.« Nach Aussage von Gerok sei Dolmetsch auf diese Idee aber »so versessen, daß er schon ein kleines Modell [habe] anfertigen« lassen. Theodor Fischer hingegen habe sich dem Projekt gegenüber »günstig ausgesprochen«. Der Engere Rat habe die Idee beanstandet, »aber der Herr Oberbaurat [lasse] nicht nach«. Aufgrund dieser konträren Meinungen schloss Gerok mit den Worten, er sei »sehr dankbar für die Entscheidung des christlichen Kunstvereins«. Die »Aeusserung bezüglich künstlerische Ausstattung der Markuskirche in Stuttgart« des Vereins für christliche Kunst erfolgte am 5. November 1906. Nachdem eigens angefertigte Modelle der Engelfiguren besichtigt worden waren, gelangte Merz in seinem Gutachten zu dem Schluss, dass die Anbringung derselben »an der Bekrönung des Turms im allgemeinen nicht beanstandet« werden könne. Es müsse dem Künstler »die Möglichkeit bleiben, diese in der christlichen Kunst altüberlieferten Gestalten zum Ausdruck seiner Gedanken in der Architektur zu verwenden, dass dieselben einen sinnvollen Schmuck gerade des Turms bilden können, von welchem die weckenden und einladenden Klänge der Glocken in die Gemeinde hineintönen, sei nicht zu bestreiten«. Der Markuskirchenbauverein schloss sich in seiner Sitzung am 12. November 1906 der Stellungnahme an und stellte die zuvor geäußerten Bedenken zurück.

Dass Dolmetsch hinsichtlich der Gestaltung der Flügel und der Attribute Änderungen gegenüber seinen anfänglichen Planungen vornahm, geht auf das Gutachten des Vereins für christliche Kunst zurück, das »Abänderungsvorschläge« erwähnt. So wurden schließlich die Engel mit unterschiedlichen Attributen ausgestattet, die den Kampf (Schwert), den Frieden (Palme), die Hoffnung (Anker) und die Auferstehung (Posaune) symbolisieren.

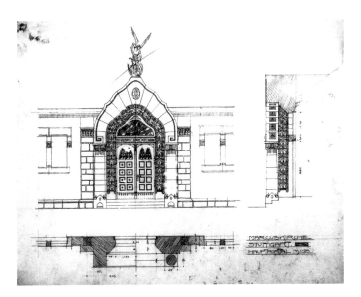

Entwurfszeichnung zum Hauptportal an der Südseite der Kirche (April 1906)

Über die Ausschmückung des Hauptportals äußerte Dolmetsch in seinem Bericht »Markus Kirche Stuttgart«: »*Ueber dem zierlich ornamentierten Hauptportal an der Filderstraße wird der Kampf des Guten und Bösen in der Gestalt des Erzengels Michael als Bronzestatue zum Ausdruck gebracht.*« Eine im April 1906 gefertigte Zeichnung zeigt die Positionierung dieser Figur oberhalb des Portals. Das Portal selbst weist nun nicht mehr, wie noch in den Eingabeplänen vom Dezember 1905, einen Rundbogen auf, sondern ist nun in der Art eines »Fischer-Bogens« gestaltet. Diese geschweifte Bogenform wird allgemein auf Theodor Fischer zurückgeführt, der diese auch an der 1906 fertiggestellten Heusteigschule einsetzte. Die Vermutung liegt nahe, dass Dolmetsch diese Bogenform von dem nahe gelegenen Fischer-Bau übernahm.

Aus welchem Grund Dolmetsch von der Ausführung einer Michaelsstatue abrückte und stattdessen die Gestalt des Evangelisten Markus am Hauptportal anbringen lassen wollte, kann nicht gesagt werden. Der Markuskirchenbauverein beriet bereits am

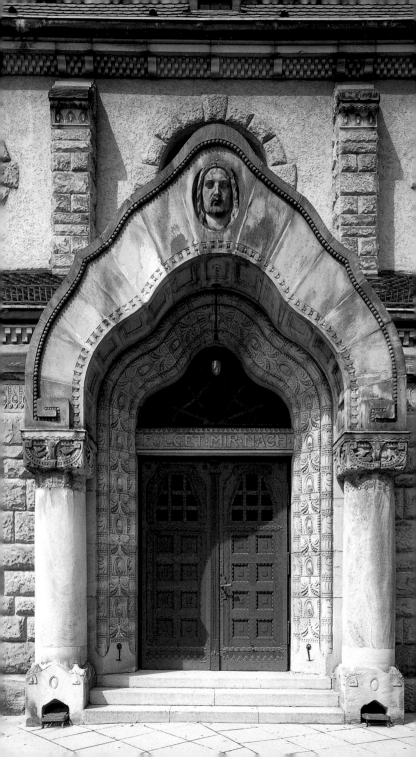

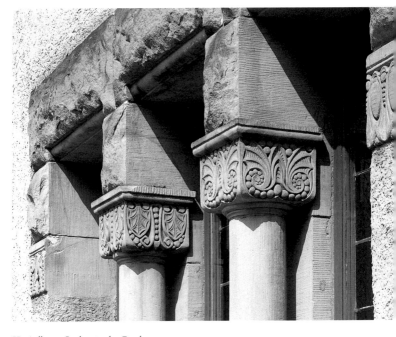

Kapitelle am Saal unter der Orgel

27. Juni 1906 über eine solche Markusfigur, aber erst mit Beschluss vom 20. November 1906 wurde eine abschließende Entscheidung gefällt, die aus finanziellen Gründen ablehnend ausfiel. Möglicherweise spielte auch das Gutachten des Vereins für christliche Kunst vom 5. November 1906 eine Rolle, in dem festgehalten wurde, dass »*der Abschluss des Vorbaus am Hauptportal durch eine Sitzfigur den Beifall der Versammlung nicht*« fand. Aufgrund der tradierten Ikonographie von Evangelistendarstellungen kann davon ausgegangen werden, dass mit dem Begriff »*Sitzfigur*« die Markusstatue gemeint ist.

Das Hauptportal erhielt schließlich im Bogenscheitel als Schmuck einen Christuskopf, der an die Stelle des im April 1906 geplanten Christusmonogramms trat. Nachdem die Ausführung einer Statue aus finanziellen Gründen gestrichen worden war,

Hauptportal an der Südseite

war Dolmetsch offenbar der Meinung, auf eine figürliche Darstellung nicht verzichten zu können. Die Inschrift auf dem Sturz des Portals lautet *»Folget mir nach«* (Mk 1,17) und bezieht sich auf die Berufung der ersten Jünger. Der Christuskopf wurde nach einem Modell des Bildhauers Lang ausgeführt.

Die Kapitelle des Hauptportals weisen als einzige figürliche Darstellungen auf. Sie zeigen Vögel, die auf das Wort des Matthäusevangeliums (Mt 6,26) zurückzuführen sind: *»Sie säen und ernten nicht und werden doch ernährt«.* Ikonographisch lassen sich Vogeldarstellungen, die Rankenmustern einbeschrieben sind, bis auf das frühe Christentum zurückverfolgen. Die Kapitelle am Saal unter dem Chor sind rein ornamental gestaltet. Sie zeigen, auf der Grundform des Würfelkapitells aufbauend, stilisierte Palmetten und Perlstäbe.

Auch gegen die Aufstellung eines geflügelten Löwen auf dem First des Hauptdaches hatte Gerok anfänglich Bedenken geäußert. Dolmetsch verfolgte diese Idee schon relativ früh, wie die Entwürfe für die in Werkstein geplante Kirche zeigen. In seinem Bericht »Markus Kirche Stuttgart« bemerkte er zu der Figur des Löwen: *»Auf dem westlichen Giebel soll als Symbol des Evangelisten Markus nach Vorbildern in Venedig ein geflügelter Löwe in Kupferblech getrieben zu stehen kommen.«* In dem Gutachten vom 5. November 1906 nahm Merz auch zum Markuslöwen Stellung: Dieser sei *»in keiner Weise beanstandet«* worden. Der östliche Giebel wurde mit einem steinernen Kreuz versehen.

AUSSTATTUNG

Aufgrund steigender Materialpreise und Arbeitslöhne in den Jahren unmittelbar nach der Jahrhundertwende erhöhte sich der Druck auf die Architekten, nach Einsparmöglichkeiten im Bauwesen zu suchen. Es ist überliefert, dass das Konsistorium ausdrücklich eine »Verbilligung« der Kirchenbauten forderte, da sich herausgestellt hatte, dass zahlreiche Projekte nicht mehr zu finanzieren waren. Aus diesem Grund und weil Dolmetsch die Ausstattung einer Kirche als wichtiger einstufte als die Gestaltung des Außenbaus, zeigte er sich dem Einsatz neuartiger Materialien und Konstruktionsweisen sehr aufgeschlossen. Damit entsprach er, wahrscheinlich unwissentlich, der Aussage des Kunsthistorikers Cornelius Gurlitt, der 1906 im *Handbuch der Architektur* schrieb: »*Protestantischer Kirchenbau ist in allererster Linie Innenarchitektur.*« Die Streichung der zunächst geplanten bildlichen Gestaltung des Außenbaus nahm Dolmetsch – offenbar – ohne Widerspruch hin.

Dolmetsch unternahm in dieser Zeit alles, auch bei anderen Kirchenbauprojekten, um durch Einsparungen am Außenbau, beispielsweise durch die Ausführung in Putz oder in Dopfersteinen, die Ausstattung einer Kirche so aufwendig ausführen zu können, wie er es stets getan hatte. Dieses besondere Bemühen Dolmetschs, das ihn vor anderen zeitgleich arbeitenden Architekten auszeichnet, rührt wesentlich von seinem ausgeprägten Interesse am Kunstgewerbe her. Der Anspruch Dolmetschs, Entwürfe nicht »*musterkartenartig her*[zu]*stellen*«, hat seinen Ursprung in diesem sehr persönlichen Anliegen. Dass Dolmetsch keineswegs sämtliche Ausstattungsgegenstände eigenhändig entwarf, steht damit nicht im Widerspruch. Auch wenn sein Auftragsvolumen gegenüber den neunziger Jahren des 19. Jahrhunderts zurückgegangen war, beschäftigte er doch immerhin noch acht bis zehn Mitarbeiter. Detailentwürfe, die von seinen Angestellten gefertigt wurden, dürften nicht ohne seine Zustimmung sein Büro verlassen haben, so dass die Ausstattung letztlich doch als nach seinen Vorgaben entstanden angesehen werden kann.

Gerok äußerte in einem ähnlichen Sinn wie Gurlitt 1909 die Ansicht: »*Wichtiger als das Aeußere ist das Innere.*« Bezüglich der Ausstattung der Kirche hob Gerok lobend hervor: »*Soll noch ein Wort über den ästhetischen Eindruck des Innern gesagt werden, so befriedigt schon die völlige Einheitlichkeit in der Ausschmückung der Kirche.*«

Altar und Lederantependium mit Bibelpult

Der Altar steht in einer Linie mit der Kanzel und dem Taufstein. Seine Bedeutung wird unterstrichen durch die zu beiden Seiten angeordneten halbrunden Abschrankungen, die ebenso wie der Altar aus Stein gebildet sind. Im 19. Jahrhundert war es üblich, den Altar auf der Vorderseite mit zwei begrenzenden Gittern auszustatten. Dieses Motiv nimmt Dolmetsch hier auf und variiert es zu einer raumgreifenden Geste. Oberkonsistorialrat Merz äußerte sich zu dem Entwurf in seiner Stellungnahme vom 5. November 1906: »*Die vorgelegte Skizze für Altar und Altargitter wurde in ihrer Grundidee (Anpassung des Altargitters an*

Lederantependium

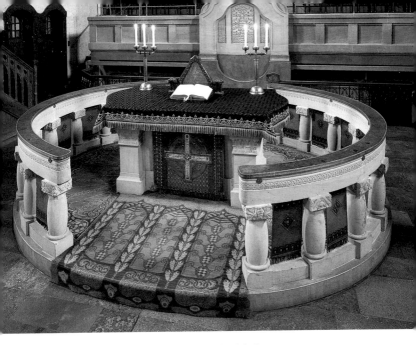

Altar mit Altarschranken, Lederantependium und Bibelpult

den Umgang der Gemeindeglieder) als neu und zweckmässig lebhaft begrüsst.«

Das Antependium ist aus Leder gefertigt und mit Perlmutteinlagen verziert. Spätestens seit Mitte der neunziger Jahre des 19. Jahrhunderts ließ Dolmetsch Antependien und Altarseitenteile aus geschnittenem, getriebenem und gepunztem Leder fertigen. In der Stadtkirche in Backnang ist ein derartiges Antependium erhalten. Die späten Lederarbeiten von Dolmetsch zeichnen sich dadurch aus, dass sie keine sinnbildliche Darstellung eines Psalms aufweisen wie die frühen Arbeiten, sondern das Kreuzsymbol in den Mittelpunkt rücken. Auch die Behänge in den Zwischenräumen der Altarabschrankung sind aus Leder gefertigt. Dolmetsch schätzte an dem Material nachweislich seine Solidität und Haltbarkeit.

Das Bibelpult wurde durch die Firma Spindler aus Nussbaumholz hergestellt und mit Schnitzerei und Flachintarsien versehen. Ein Bibeleinband sowie weitere Decken und Behänge aus mit Stickereien verzierter Seide wurden ebenfalls nach Entwürfen Dolmetschs angefertigt.

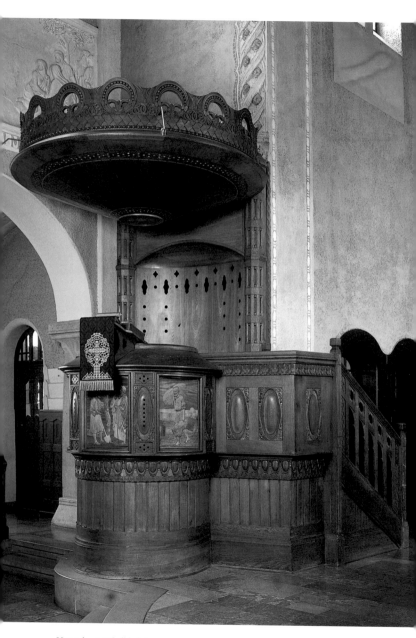

Kanzel mit Schalldeckel

Kanzel

Die Platzierung der Kanzel seitlich des Altars wurde bereits im Zusammenhang mit den vorgestellten Entwürfen ausführlich erläutert. Pfarrer Gerok hatte demnach maßgeblichen Anteil an der Entscheidung, die Kanzel seitlich aufzustellen. In seinem 1907 veröffentlichten Aufsatz »Betrachtungen über Akustik und Vorschläge zu deren Verbesserung in großen Kirchenräumen« untersuchte Dolmetsch die Frage der Platzierung der Kanzel in Abhängigkeit von der Anlage der Emporen: »*Die Frage, ob es zweckmäßiger ist, die Kanzel in die Mittelachse der Kirchenanlage zu stellen, oder abseits in die Ecke der Schlußwand einer Langhausanlage oder an die Ecke des Chorbogens, hängt lediglich von der Stellung der Emporen ab. Bei der Anwesenheit von zwei Längsemporen wird die axiale Stellung der Kanzel der Aussicht wegen den Vorzug verdienen. Bei einer Längsempore wird man die Kanzel am besten in diejenige Ecke stellen, welche durch die leere Schifflangseite und die Chorbogenwand gebildet wird. Ist nur eine Querempore vorhanden, so wird es sich empfehlen, die Kanzel seitlich vom Chorbogen zu stellen, wobei der Geistliche in mehr oder weniger diagonaler Richtung zu sprechen hat.*« Da die Seitenschiffe der Markuskirche keine Emporen aufweisen, kommt der dritte der von Dolmetsch angesprochenen Fälle in Betracht. Die Kanzel steht somit konsequenterweise an einem der beiden Chorbogenpfeiler.

Bei der Konstruktion der Kanzel spielte wieder der Aspekt der Akustik eine bedeutende Rolle. In Bezug auf das Vorhandensein eines Schalldeckels führte er weiter aus: »*Sehr wichtig ist, daß ein hölzerner Schalldeckel nach oben durch eine oben möglichst auf dem Holzwerk aufliegende Isolierung etwa durch Gummi oder ähnliches, nicht vibrierendes Material abgedeckt wird, damit die Schallschwingungen des Holzdeckels, welche nach oben ebenso stark wirken wie nach unten, nicht in störender Weise sich der darüber gelegenen Kirchendecke mitteilen, was besonders bei Holzdecken schädlich wirken würde.*« Die Illustration verdeutlicht, in welcher Weise der kegelstumpfartige Schalldeckel und die abgeschrägte Brüstung der Kanzel auf die Schallwellen einwirken: Sie dienen dazu, die Schallwellen zu reflektieren und gebündelt in den Kirchenraum zu werfen. Wie Rimmele darüber hinaus ausführte,

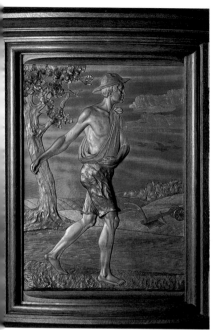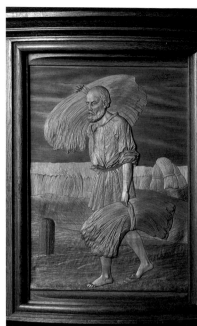

Darstellung des Sämanns (links) und des Schnitters an der Kanzelbrüstung

bedingen der doppelte Boden und die doppelten, durchlöcherten Wandungen mit hohlen Zwischenräumen, dass die Holzwände die Tonschwingungen mitzumachen vermögen.

Vom Januar 1907 stammen die Detailentwürfe zur Kanzel, signiert von Dolmetschs Mitarbeiter Haag, die insbesondere hinsichtlich der Gestaltung des dem Schalldeckel aufgesetzten Kranzes variieren. Für die Brüstung der Kanzel waren offenbar Gemälde vorgesehen, wie aus dem Eintrag »Bemalung« auf dem Plan zu ersehen ist. Von einer Bemalung wurde letzlich Abstand genommen. Stattdessen wurde die Kanzel mit Reliefintarsien versehen, die von Rudolf Yelin entworfen und von Karl Spindler ausgeführt wurden. Der an der Kunstgewerbeschule tätige Zeichenlehrer Hoß modellierte die Vorlagen. Rimmele bemerkte anerkennend: »*Sein [Dolmetschs] gewohntes, materialgerechtes Schaffen tritt vor allem*

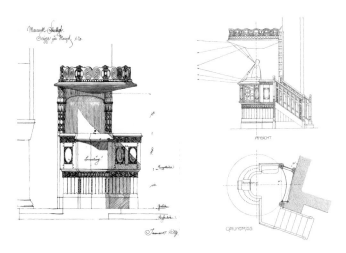

Entwurfszeichnung zur Kanzel (Januar 1907, links) sowie Ansicht und Grundriss der Kanzel mit Eintragung der Schallwellen (1907 publiziert)

in den Holzarbeiten der Markuskirche, sie mögen Träger noch so moderner Formen sein, unverkennbar und vorteilhaft hervor.«

In dem mittleren Feld der Brüstung ist das Gleichnis vom Feigenbaum (Lk 13,6–9) dargestellt: Der Weinbergbesitzer, der den Feigenbaum, der keine Früchte trägt, herausreißen will, und der Weingärtner, der den Boden um ihn herum aufgraben will, sind im Dialog gezeigt. Auf der linken Tafel ist der Sämann (Mk 4,2–9) und auf der rechten Tafel ist der Schnitter (Mk 4,29) zu sehen. Das Samenkorn ist als Bild für das Wort Gottes zu verstehen, deshalb ist die Darstellung dieses Gleichnisses an der Kanzel sehr passend. Die Darstellung des Sämanns und des Schnitters taucht auch noch in anderen Kirchen auf, die nach Entwürfen von Dolmetsch ausgestattet wurden, so etwa im Chorgewölbe der 1887 restaurierten Kirche in Oberrot und in den Chorfenstern der 1906 neu erbauten Kirche in Metterzimmern.

Taufstein

Der Taufstein steht ebenso wie die Kanzel seitlich des Altars. Bis in die Zeit kurz nach der Jahrhundertwende platzierte Dolmetsch den Taufstein in der Mehrzahl der Fälle mittig vor dem Altar. Diese Anordnung entsprach den Vorgaben des Eisenacher Regulativs, das die Empfehlung enthielt, den Taufstein vor dem Auftritt in den Altarraum aufzustellen. Wie bereits im Zusammenhang mit der Vorstellung der Entwürfe erwähnt, ist die lineare Aufstellung von Altar, Kanzel und Taufstein bei Dolmetsch singulär.

Die 1906 im *Christlichen Kunstblatt* publizierte Innenraumperspektive zeigt die Kanzel noch ohne Schalldeckel und den Taufstein ohne Rahmung isoliert neben dem Altar stehend. Die Detailentwürfe zum Taufstein, ebenfalls von Haag stammend, zeigen das Bemühen, dem Taufstein gegenüber der Kanzel ein stärkeres optisches Gewicht zu verleihen: Entweder sollte der Taufstein mit einer Brüstung eingefasst werden oder er sollte eine Rückwand erhalten, die eine vertikale Gliederung mit einem bogenförmigen Abschluss aufweisen sollte.

Der Taufstein wird von einer Nische umfangen, deren Täfelung mit Intarsien versehen ist. Den Abschluss bildet ein von zwei Krebsen eingefasstes Relief, das die Taube als Symbol des Heiligen Geistes zeigt. Der steinerne Taufstein selbst trägt die Inschrift »*Lasset die Kindlein zu mir kommen*« (Mk 10,13). Sein kupferner Deckel weist in einem Fries Fische, Muscheln, Seesterne und Schnecken sowie als Krönung die Figur Johannes des Täufers auf.

Orgel und Sängerpodium

Im Gegensatz zu anderen württembergischen Theologen befürwortete Pfarrer Gerok ausdrücklich, wie bereits erläutert, die Stellung der Orgel im Angesicht der Gemeinde. Im *Christlichen Kunstblatt* hob er 1909 noch einmal die Vorzüge dieser Aufstellung hervor: »*Als wertvoll erweist sich […] die Stellung der Orgel im Angesicht der Gemeinde. Es ist für die Gesänge des Kirchenchors,*

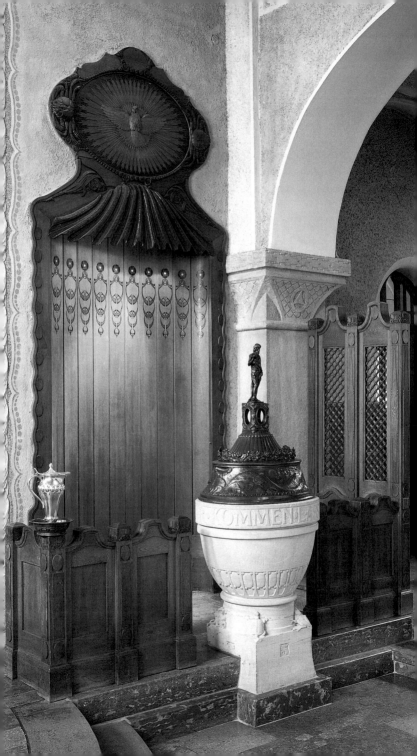

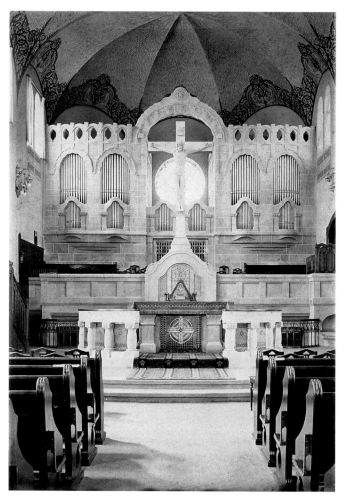

Ansicht des Orgelprospekts mit Blick auf das Chorfenster (Aufnahme um 1908)

wie für Konzerte ein großer Vorteil, daß diese Darbietungen nicht von rückwärts, sondern von vorne, nicht aus Emporenhöhe, sondern von niederem Podium aus der Gemeinde zugeführt werden, zumal der Organist seitwärts auf verdeckter Orgelbank sitzt, der Chordirigent

aber durch das große Kruzifix und seinen steinernen Untersatz gedeckt ist.« Die hier angesprochene Absenkung des Sängerpodiums um 1,65 m erfolgte auf ausdrücklichen Wunsch der Theologen.

Der Orgelprospekt war ursprünglich in der Mitte geöffnet, so dass das Licht durch das Chorfenster in den Kirchenraum einströmen konnte. Anfänglich hatte Dolmetsch die Absicht, ihn möglichst unauffällig zu gestalten, die lettnerartige Ausführung des Orgelprospekts in Stein hob ihn schließlich deutlich stärker hervor.

Kruzifix

Der mittlere Bogen des Orgelprospekts bildete ursprünglich einen Rahmen für das Chorfenster und damit auch für das Kruzifix. Als zentrales Element der Ausstattung war das Kruzifix von Beginn an Bestandteil von Dolmetschs Entwurf. Wie das Protokoll des Markuskirchenbauvereins vom 27. Juni 1906 kundtut, hielt es das Gremium für den »*notwendigsten Schmuck des Innern*«. Pfarrer Gerok äußerte in einem Schreiben an Oberkonsistorialrat Merz vom 17. September 1906 den Wunsch, die Wahl des Künstlers dem Verein für christliche Kunst anzuvertrauen, da von diesem Werk »*wesentlich der weihevolle Eindruck des Innern abhäng*[e]«. Merz und Gerok waren sich darin einig, den Auftrag für den Entwurf des Kruzifixes an den Bildhauer Hermann Lang aus München vergeben zu wollen. Dolmetsch bevorzugte demgegenüber die Vergabe der Arbeit an den Stuttgarter Bildhauer Theodor Bausch.

In seinem Bericht »Markus Kirche Stuttgart« legte Dolmetsch dar, dass zu Füßen des Kruzifixes »*ein breiter Untersatz die Darstellung des barmherzigen Samariters als Relief aufnehmen*« sollte. Merz widersprach in seiner Stellungnahme am 5. November 1906 dieser Absicht und hielt fest: »*Der Sockel dieses Kreuzbildes sollte keine Figurendarstellung enthalten, um dem Crucifixus keine künstlerische Konkurrenz zu machen.*« Stattdessen empfahl er »*eine, etwa in Mosaik auszuführende symbolische Darstellung*«. Tatsächlich erhielt der Untersatz eine abstrahierte Baumdarstellung, umrahmt von Ähren und Blüten, die als Lebensbaum zu deuten ist.

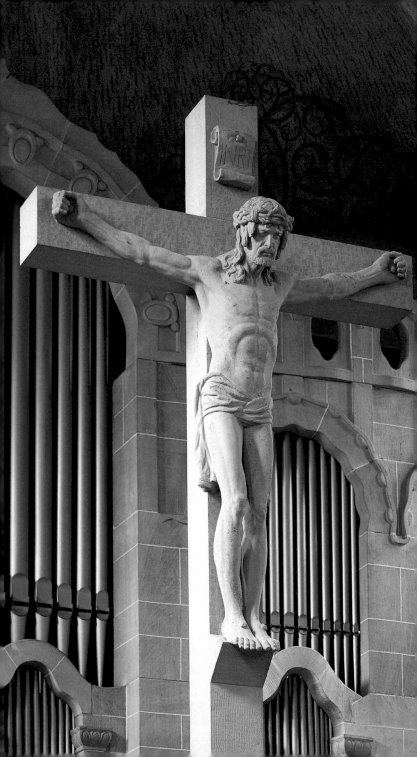

Johannes Merz beurteilte nach den Worten von Max Mayer-List das Kruzifix folgendermaßen: »*Lang schildert physisch das qualvolle Stillehalten des Lebenden bei angenagelten Gliedern; keine Bewegung, keine Veränderung der Haltung ist möglich ohne unerträglichen Schmerz […] Mit diesem physischen Motiv verbindet sich harmonisch das psychische: das Stillehalten dem gegenüber, was Gott schickt, das erhabene Tragen und Dulden ohne lauten Schmerz, ganz ohne Ekstase, vollends ohne Rührseligkeit, im vollen tiefen Dunkel der Golgathastunde.*« Dieses Motiv des Stillehaltens, auf das Merz hier abhebt, wird gestützt durch den Rückgriff Langs auf den Viernageltypus, der gegenüber dem in der Gotik üblichen Dreinageltypus die ältere Form darstellt.

Reliefs

D ie Wände des Hauptschiffs oberhalb der Arkadenzone sollten, wie die Innenraumperspektive aus dem Jahr 1906 zeigt, ohne Schmuck bleiben. Das Protokoll des Markuskirchenbauvereins vom 27. Juni 1906 hingegen hält fest, dass Dolmetsch die acht Felder unterhalb der Rundfenster mit Reliefs der acht Seligpreisungen versehen wollte. Pfarrer Mayer regte jedoch »*zur einheitlichen Gestaltung des Ganzen*« Szenen aus dem Markusevangelium an. Die Ausführung dieser Reliefdarstellungen wurde vom Verein für christliche Kunst »*lebhaft begrüsst*«.

Die Reliefs aus Gipsstuck wurden nach Entwürfen von Friedrich Keller in unterschiedlichen Bildhauerateliers gefertigt. Wie Lotter in

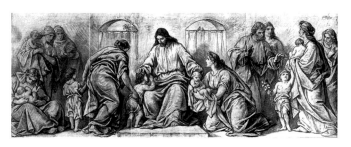

Entwurfszeichnung von Friedrich Keller zu einem Relief (Kindersegnung)

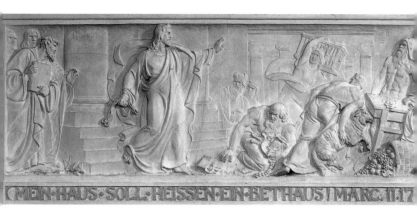

Relief an der nördlichen Hochschiffwand (Tempelreinigung)

den *Mitteilungen des Württembergischen Kunstgewerbevereins* bemerkte, stimmt »*der Elfenbeinton der Reliefbilder* […] *vortrefflich mit dem warmen Goldton der Wand- und Deckenbemalung zusammen*«. Die Bilder zeigen auf der Südseite, beginnend am Chorbogen, die Taufe Jesu (Mk 1,11), die Segnung der Kinder (Mk 10,13), das Scherflein der Witwe (Mk 12,43) sowie die Heilung eines Gelähmten (Mk 1,34). Auf der Nordseite, zum Chorbogen hinführend, sind dargestellt: Jesus bei den Sündern (Mk 2,17), die Tempelreinigung (Mk 11,17), Gethsemane (Mk 14,36) und die Kreuzaufrichtung (Mk 15,25). Die Darstellungen von Jesus als Freund der Kinder, der Armen, der Kranken und der Sünder nehmen hier entsprechend der Schilderungen im Markusevangelium, das im Unterschied zu den übrigen Evangelien vor allem von den Taten Jesu berichtet, breiten Raum ein. Die Bilder sind über den Prinzipalstücken im Kirchenschiff verortet: Über der Kanzel, dem Ort der Verkündigung, befindet sich die Darstellung der Taufe, die den Anfang des Evangeliums markiert. Über dem Taufstein, an dem der Eintritt in das Leben unter der Gnade vollzogen wird, ist die Darstellung der Kreuzaufrichtung angeordnet, die zu dem Lang'schen Kruzifix überleitet. Die Bildsprache der Reliefs erinnert mit genrehaften Szenen und weit ausholenden Gesten, insbesondere in der Darstellung der Kindersegnung, noch stark an romantische Historienbilder.

Fenster

Der bedeutendste Bestandteil, der von der ursprünglichen Ausstattung verloren ging, ist die Verglasung der Fenster. Das Chorfenster wies eine rein ornamentale Gestaltung auf. Der Mittelpunkt der radial angeordneten Muster war nach unten verschoben, so dass das Haupt des Gekreuzigten in der Untersicht noch hervorgehoben wurde. Die Rosette war laut *Staatsanzeiger* vom 8. April 1908 in »*reizvollen, gedämpften Farben*« gehalten. In seinem Bericht »Markus Kirche Stuttgart« sprach Dolmetsch »*von dem farbigen Licht der mit betenden Engeln geschmückten Chorrosette*« und in einer »Aufstellung von zu stiftenden Gegenständen« erwähnte er »*Glasmalereien Brustbilder in 8 Fensterrosetten*«. Demnach plante er, die Fenster in besonders hervorgehobenen Bereichen wie dem Chor und dem Obergaden mit figürlichen Malereien zu versehen. Vermutlich ließen sich diese Vorschläge aufgrund fehlender finanzieller Mittel nicht realisieren.

Die in Dolmetschs Nachlass erhaltenen Fensterentwürfe sind zum überwiegenden Teil rein ornamental, so auch die Entwürfe für die Obergadenfenster. Die Entwürfe für die Seitenschifffenster weisen Tiermotive auf, die sich auf sehr hellem Grund befinden, umgeben von Bordüren mit gewelltem Rand. Die Tiere entstammen der heimischen Fauna, insbesondere finden sich Vögel, Käfer und Insek-

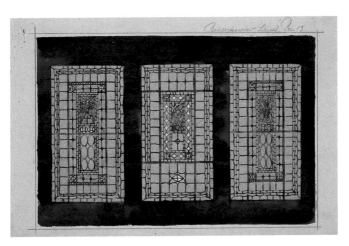

Entwurfszeichnung für Seitenschifffenster

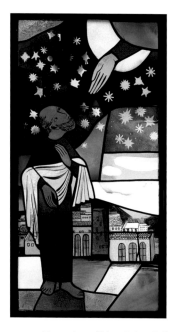

Fenster im südlichen Seitenschiff (Verheißung großer Nachkommenschaft an Abraham)

ten sowie eine Eule. Die Tierdarstellungen haben offensichtlich keinen Bezug zum Zodiakus wie in anderen von Dolmetsch ausgestatteten Kirchen, sondern einen örtlichen Kontext. In dem letzten Kirchenbau, den Dolmetsch verwirklichen konnte, der Pfarrkirche in Holzbronn, sind Fenster in der Art, in der sie auch in der Markuskirche vorhanden waren, noch erhalten.

Die heute vorhandenen Fenster wurden im Zuge von Umbaumaßnahmen in den sechziger Jahren des 20. Jahrhunderts eingebaut. Im Gegensatz zu den ursprünglichen Fenstern sind sie von einer kräftigen Farbigkeit. Sie zeigen, jeweils in Gruppen von drei Fenstern, auf der Südseite Adam-, Noah- und Abrahamszenen, auf der Nordseite Mose-, David- und Eliaszenen. Die alttestamentlichen Darstellungen stellen damit eine von der ursprünglichen Konzeption abweichende Neuschöpfung dar.

Farbigkeit und Ausmalung

In den fünfziger Jahren des 20. Jahrhunderts wurden die Wände und Gewölbe mit einem einheitlichen beigefarbenen Anstrich überzogen. Im Zuge einer umfangreichen Restaurierung, die in den Jahren 1976 bis 1978 vorgenommen wurde, wurde auch die Farbigkeit im Inneren weitgehend wiederhergestellt.

Über die ursprüngliche Farbwirkung des Innenraums teilt der *Staatsanzeiger* vom 8. April 1908 mit, »*daß besonders die fein nüancierte Farbengebung, der Goldton im Schiff und die blau-*

*violette, mit goldgelben und silbergrauen Flammen übersäte Chor-
decke, die Wirkung zu festlicher Stimmung steigern«.* Pfarrer Gerok
teilte 1909 ergänzend mit, dass »*der dunkelblaue, mit Sternen
besäte Chor*« zu der zurückhaltenden Farbigkeit des Schiffs in
Kontrast stehe. Der Innenraum wird wesentlich durch die um-
fangreichen Stuckarbeiten geprägt, die sich insbesondere in den
Zwickelfeldern oberhalb der Rundfenster, die unterschiedliche
Blattornamente aufweisen, und am Chorbogen, der mit einem
Rosenblattfries versehen ist, befinden.

Dolmetsch plante zunächst, den Chorbogen mit Medaillons zu
schmücken, gegen die sich allerdings laut Protokoll des Markus-
kirchenbauvereins vom 27. Juni 1906 »*von mehreren Seiten Beden-
ken*« erhoben. Er änderte sein Vorhaben dahingehend, dass er am
Chorbogen eine Inschrift anbringen wollte, die Pfarrer Gerok je-
doch »*aus verschiedenen prinzipiellen Gründen*« ablehnte, wie aus
einem Schreiben von Dolmetsch vom 3. Januar 1908 hervorgeht.
Dolmetsch versuchte, den Geistlichen von der Notwendigkeit zu
überzeugen, wenigstens die Bezeichnung der Bibelstelle Mk 13,31
am Chorbogen anbringen zu lassen: »*An dieser Stelle eine figürliche
Komposition zu sehen, war mir von Anfang an Bedürfnis und wäre
es nach meiner Ueberzeugung auch heute noch das beste [...], ein
blosser ornamentaler Schmuck dagegen ist mir zu bedeutungslos.*«
In dieser Frage konnte sich Dolmetsch allerdings nicht mit seiner
Vorstellung durchsetzen.

Leuchten

Die Leuchten waren von allen Ausstattungsgegenständen
dem häufigsten Wandel unterworfen. Laut der Innen-
raumperspektive von 1906 beabsichtigte Dolmetsch,
Wandleuchten an den Lisenen der Mittelschiffwände anzubringen.
Tatsächlich wurden oberhalb der Kapitelle der Mittelschiffsäulen
dreiarmige Wandleuchten installiert, die deutlich aufwendiger ge-
staltet waren als ursprünglich vorgesehen. Auch auf der Sänger-
und der Westempore wurden diese Wandleuchten angebracht.
Im Mittelschiff hingen vier große, in Schmiedeeisen ausgeführte

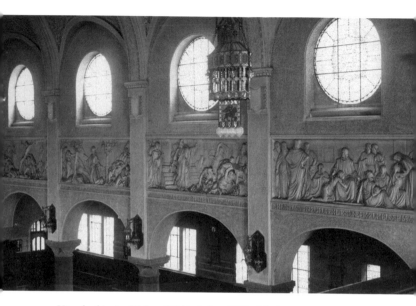

Hängeleuchten im Kirchenschiff (Aufnahme 1920er Jahre)

Beleuchtungskörper, an denen die Evangelistensymbole befestigt waren. Von Anfang an war für die Beleuchtung elektrisches Licht vorgesehen, wie auch die Ausgabe der *Bausteine* vom Palmsonntag 1906 festhält.

1958 wurden im gesamten Kirchenschiff die Leuchten der Erbauungszeit durch Kugelleuchten ersetzt. Lediglich in den Nebenräumen, beispielsweise der Sakristei und den Treppenaufgängen, blieben die originalen Leuchten erhalten. Im Zuge der in den siebziger Jahren des 20. Jahrhunderts vorgenommenen Restaurierung wurden die Opalglaskugeln durch Metallzylinderleuchten ersetzt, die ihr Licht nach unten abgaben, so dass das Gewölbe im Dunkeln blieb. Die heute vorhandenen Leuchten im Kirchenschiff wurden im Jahr 2000 durch das Büro Kreuz und Kreuz entworfen und nach dessen Plänen ausgeführt. Im Gegensatz zu den vorangegangenen Beleuchtungskörpern sollten die neuen Leuchten den Anforderungen, die die Gottesdienste und Konzerte unterschiedlicher Prägung an die Beleuchtung stellen,

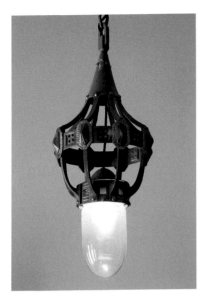

Leuchte im Eingangsbereich
der Sakristei

genügen und sich zugleich ästhetisch dem Innenraum einfügen. Die sechs Pendelleuchten bestehen aus einem aus mattgoldenem Lochblech gefertigten ovalen Zylinder. Der Wellenkranz nimmt formal ein Motiv auf, das beispielsweise am Schalldeckel der Kanzel auftaucht, und ist in einem ähnlichen Grünton wie die originalen Leuchten gehalten.

Gestühl

Der Gestaltung der Bänke widmete Dolmetsch besondere Aufmerksamkeit, da er eine bequeme und angenehme Art des Sitzens für unbedingt erforderlich hielt. Aus diesem Grund berechnete er in der Regel sowohl für die Entfernung der Bänke zueinander als auch für den einzelnen Sitzplatz mehr Raum als andere zeitgenössische Architekten.

Die in der Markuskirche noch vorhandenen Ausziehsitze dienten als Ausweichplätze, wenn die festen Sitzplätze nicht ausreichten. Diese Art der Ziehsitze fügte Dolmetsch häufig den Kirchen-

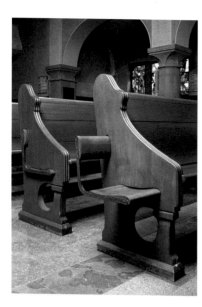

*Bänke im Kirchenschiff mit
Ausziehsitzen*

bänken in den von ihm restaurierten und neu erbauten Kirchen hinzu. In zahlreichen Kirchen sind diese Sitze noch erhalten, wenn sie nicht der Einrichtung von Bankheizungen zum Opfer fielen.

Boden

W ie einem Schreiben von Dolmetsch an Gerok vom 3. Dezember 1907 zu entnehmen ist, wurden unter den Stuhlungen der Kirche Steinholz- und Estrichböden, in den Gängen der Kirche sowie im Bet- und Konfirmandensaal (heute Säle unter der Orgel und der Empore) Linoleumböden hergestellt. Nach Angaben von Norbert Bongartz war der Linoleumboden grün und mit ockerfarbenen Punkten bedruckt, wie die unter den Heizkörpern aufgefundenen Reste belegen. Die Korkestrichunterlage ruhte, wie bereits im Zusammenhang mit den Ausführungen zur Heizungsanlage erwähnt, auf sogenannten »Nasenplatten«. Der mittelgraue, sägerauhe Kalksteinboden wurde in den Jahren 1977/78 sowohl in den Gängen als auch unter dem Gestühl verlegt.

Türen und Geländer

Die Türen der Markuskirche stammen ohne Ausnahme noch aus der Erbauungszeit. Sie sind aus Eichenholz gefertigt und weisen quadratische Füllungen auf, die an die Kassettierungen des Tonnengewölbes erinnern. Die 1906 geplanten parabelförmigen Bögen der Türverglasungen wurden in glockenförmige Bögen abgeändert, die in ähnlicher Form an den Geländern wieder auftauchen.

Die Geländer an den Abgängen zum Saal unter der Orgel und in den Treppenhäusern weisen eine Reihe von glockenförmigen Motiven auf, denen ein Oval einbeschrieben ist. Begleitet wird diese Reihe von einem wellenförmigen Band mit gleichfalls ovalen Öffnungen. Es ist davon auszugehen, dass der Grünton der Geländer in den Nebenräumen die bauzeitliche Fassung ist und die Geländer im Kirchenschiff nachträglich überfasst wurden.

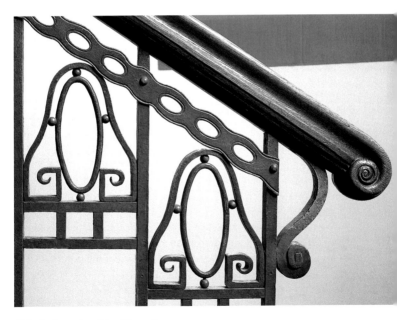

Geländer im nordwestlichen Treppenhaus

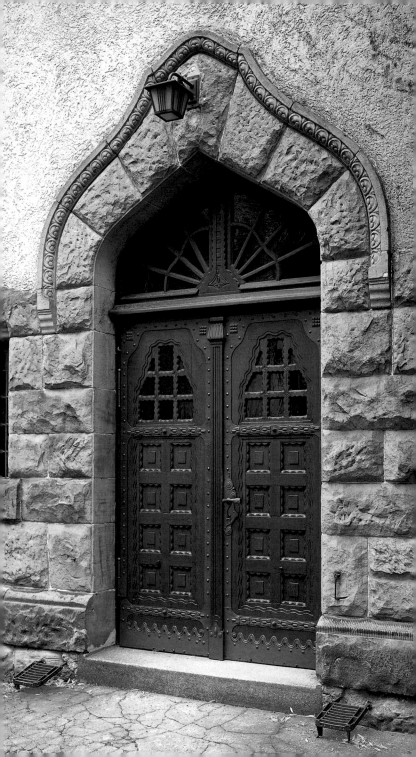

STIL UND WÜRDIGUNG

W ie bereits eingangs erwähnt, wird die Markuskirche
im Allgemeinen mit dem Stilbegriff Jugendstil apos-
trophiert. Auch Heinz Blume, der den Umbau der
Jahre 1976 bis 1978 leitende Architekt, bezeichnete sie so. Tatsäch-
lich hat die Markuskirche mit dem Jugendstil Wiener oder Brüsseler
Prägung wenig gemein. Lediglich in einigen Details wie dem Wel-
lenmotiv, das am Schalldeckel der Kanzel und am Chorbogen auf-
taucht, oder den floralen Ornamenten, die allerdings wie in den
Gewölbefeldern stets an eine fest umrissene Fläche gebunden sind,
sind Anklänge an den Jugendstil spürbar. Am Außenbau sind viel
mehr noch als im Innenraum Reminiszenzen an die Romanik zu
finden: Die bossierten Sandsteinbänder und die an Würfelkapitelle
erinnernden Kapitellformen, denen die vegetabilen Ornamente
gleichsam appliziert sind, lassen an mittelalterliche Bauformen den-
ken. Das basilikale Schema der Kirche ist zwar durchaus konventio-
nell, aber die ungewöhnliche, der Funktion unterworfene Propor-
tionierung löst den Bau letztlich aus dem überkommen Muster.

Dolmetsch selbst nahm zu dieser Frage in seinem Bericht »Mar-
kus Kirche Stuttgart« wie folgt Stellung: »*Die Massenverteilung des
Kirchengebäudes ist frei ohne Einfluß bestimmter Stilarten, den ein-
fachen praktischen Bedürfnissen entsprechend von innen heraus
entwickelt. Die einzelnen Details werden in modernem Sinn ausge-
bildet.*« Das Moderne an diesem Bau wurde insbesondere von den
Zeitgenossen gesehen. So hielt der *Staatsanzeiger* vom 8. April
1908 fest: »*Alles Traditionelle, das in den vergangenen Jahrzehnten
mit Vorliebe noch Anwendung fand, ist vermieden.*« Gustav Gerok,
der als Pfarrer der Markuskirchengemeinde den Bau der Kirche von
Anfang an intensiv begleitete, war der Meinung, »*daß in diesem
Kirchenbau das erprobte Alte mit dem zeitgemäßen Neuen glücklich
verbunden und die Frage des evangelischen Kirchenbaus ihrer Lösung
um einen guten Schritt nähergebracht ist*«.

Norbert Bongartz ordnete die Markuskirche dem Neuen Stil
zu, der im Jahr 1906, so das *Christliche Kunstblatt*, »*noch werdend,
nicht fest, nicht bestimmt* [war], *eben weil er keine Größe der Vergan-*

genheit, sondern der Zukunft« war. In dieser Zeit, in der die Architekten nach neuen Ausdrucksformen nicht nur im Sakralbau, sondern auch bei anderen Bauaufgaben suchten, entstanden überall im Deutschen Reich Kirchen, die sich von den überkommenen Formen des 19. Jahrhunderts zu lösen begannen. Die Garnisonskirche in Ulm von Theodor Fischer, die Christuskirche in Dresden-Strehlen von Schilling und Graebner, die Lutherkirche in Karlsruhe von Curjel und Moser und die Gaisburger Kirche in Stuttgart von Martin Elsaesser sind in diesem Zusammenhang als Beispiele zu nennen. Dass Dolmetsch sich »bei seinen letzten Arbeiten, zumal bei der Markuskirche, einer neuzeitlichen Kunstauffassung genähert« hat, wie Rimmele zu Recht feststellt, ist nicht nur der Zeitströmung geschuldet, sondern hat auch konkrete Ursachen, die sich aus seinem Werdegang herleiten lassen.

1905 nahm Dolmetsch an dem Wettbewerb für den Neubau der evangelischen Kirche in Lichtental bei Baden-Baden teil. Sein Entwurf, für den er den dritten Preis erhielt, ist noch deutlich romanisierenden Bauformen verhaftet, obgleich er den Bau als

Wettbewerbsentwurf für die Kirche in Lichtental bei Baden-Baden von Heinrich Dolmetsch (1905)

Perspektivische Ansicht der Kirche in Metterzimmern bei Bietigheim von Heinrich Dolmetsch (1905)

Putzbau ausführen wollte und eine asymmetrische Stellung für den Turm wählte. Die 1906 eingeweihte Kirche in Metterzimmern bei Bietigheim wird gemeinhin als »kleine Schwester« der Markuskirche bezeichnet. Vergleichbar sind die mit bossierten Werkstein-bändern gerahmten Putzflächen, die runden Fenster oberhalb der Emporen und die ebenfalls seitliche Stellung des Turms. Hinsichtlich der inneren Anlage – die Kirche in Metterzimmern ist zweischiffig mit Flachdecke ausgeführt – sind die beiden Bauten kaum miteinander in Verbindung zu bringen.

»Modern« im Sinne einer Neuorganisation des Kirchenraums sind vor allem Dolmetschs letzter großer Neubauentwurf und eines seiner beiden letzten großen Restaurierungsprojekte zu nennen, das nach seinem Tod sein Sohn in Gemeinschaft mit Felix Schuster zu Ende führte. Der Entwurf für die Markuskirche in Plauen, der 1907 im *Christlichen Kunstblatt* publiziert wurde, geht von einer amphitheatralischen Anordnung der Sitzplätze aus, um für alle Gottesdienstbesucher einen ungehinderten Blick auf Altar und Kanzel zu ermöglichen. Die axiale Aufstellung der Prinzipalstücke

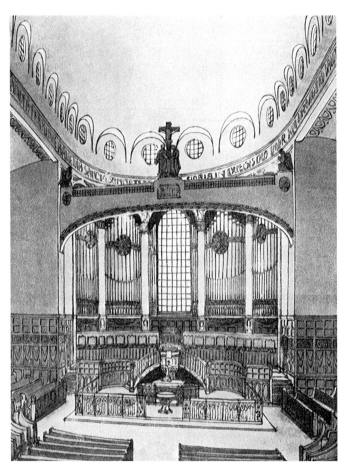

Innenraumperspektive der Markuskirche in Plauen von Heinrich Dolmetsch (1907)

und die Platzierung der Orgel im Angesicht der Gemeinde sind hier so konsequent durchgeführt wie in keinem anderen Projekt Dolmetschs. Der Umgestaltung des Innenraums der Schorndorfer Stadtkirche im Jahr 1909 ging ein vier Jahre zuvor durchgeführter Wettbewerb voraus, aus dem Dolmetsch als Sieger hervorging. Dieser Wettbewerb, an dem nur vier Architekten teilnahmen, ist

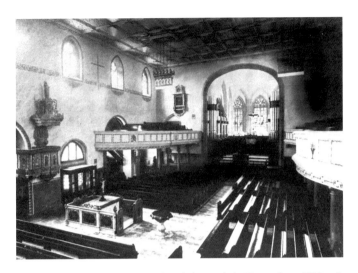

Inneres der Stadtkirche von Schorndorf (Aufnahme nach der Umgestaltung 1909 nach dem Entwurf von Heinrich Dolmetsch)

für Dolmetschs architektonisches Schaffen seiner letzten Lebensjahre von großer Bedeutung: Während er noch 1902 die Regotisierung der Schorndorfer Stadtkirche beabsichtigte, schlug er 1905 eine Lösung vor, die nach Auffassung des Preisgerichts, dem auch Theodor Fischer angehörte, eine weitgehende Schonung des Bestandes vorsah. Diese Lösung wurde nach einer umfangreichen in der Öffentlichkeit geführten Debatte umgesetzt: Das Kirchenschiff wurde als querorientierter Raum ausgestattet, bei dem Kanzel und Altar axial zueinander angeordnet wurden, Emporen und Flachdecke wurden beibehalten, der gotische Chor diente nun als Aufstellungsort für die Orgel. Damit vollzog Dolmetsch in liturgischer, stilistischer und denkmalpflegerischer Sicht einen fundamentalen Wechsel, den er nicht aus eigenem Antrieb, sondern auf Druck von Außenstehenden vornahm, wie den zeitgenössischen Quellen zu entnehmen ist.

Hinzu kamen wirtschaftliche Schwierigkeiten. Dolmetsch spürte, dass es für ihn immer schwieriger werden würde, Aufträge zu erhalten, wenn er sich nicht den neuen Strömungen gegenüber

aufgeschlossen zeigte. Die nach 1900 allmählich einsetzende allgemeine Akzeptanz des Barockstils führte auch bei Dolmetsch zu
einem, zunächst zögerlichen, Hinwenden zu nichtmittelalterlichen
Stilformen. In den Jahren nach der Jahrhundertwende begann
er bei Kirchenrestaurierungen auch nachmittelalterliche Ausstattungsstücke zu schonen. Die intensive Beschäftigung mit historischer Bausubstanz und der nachweisbare Druck, auch in ökonomischer Hinsicht, bedingten, dass Dolmetsch in vorgerücktem Alter
ausgetretene Pfade verließ und sich sowohl neuen Stilformen als
auch den veränderten liturgischen Auffassungen zuwandte.

Bei der Markuskirche verbinden sich beide Aspekte – der stilistische und der liturgische – in glücklicher Weise. Hinzu kommt
Dolmetschs »*Grundcharakter*«, wie Rimmele es nannte, der »*immer
und überall darauf abzielte, in möglichst zweckmässiger Weise einem
vorliegenden Baubedürfnis zu genügen*«. So sind es vor allem die
technischen Einrichtungen, die auf eine Verbesserung der Akustik
und eine gute Benutzbarkeit des Raumes abzielen, welche die
Markuskirche auszeichnen. Die eigentliche Stärke der Kirche aber
besteht in der Konzeption des Innenraums, der unbestreitbar von
einer ungleich höheren architektonischen Qualität zeugt als der
Außenbau. Die Grundidee des Entwurfs mit der Einheit von Orgel,
Kruzifix und einströmendem Licht in Verbindung mit dem saalartig
wirkenden tonnengewölbten Schiff macht die Einzigartigkeit dieser Kirche aus. Der Verzicht auf ein Zuviel an sinnbildlicher Kirchenmalerei, wie sie von Dolmetsch beispielsweise in der evangelischen
Kirche in Stuttgart-Degerloch eingesetzt wurde, und im Gegenzug
die Aufwertung der Prinzipalstücke und der Einsatz des Ornaments
tragen zu einer Monumentalisierung des Innenraums bei. Es ist
vor allem das Verdienst des Pfarrers und der kirchlichen Gremien,
diese Konzentration auf das Wesentliche durchgesetzt zu haben:
keine Glasmalereien und keine Medaillons am Chorbogen, stattdessen die Reliefs an den Mittelschiffwänden, welche die Kirche
als »*ein aufgeschlagenes Markusevangelium*« (*Bausteine* vom Palmsonntag 1907) erscheinen lassen. Die von Dolmetsch gewohnte
Sorgfalt bei der handwerklichen Ausführung der Ausstattungsgegenstände trug ihren Teil dazu bei, dass die Markuskirche zu
einem Juwel der Sakralbaukunst des beginnenden 20. Jahrhunderts wurde.

VERÄNDERUNGEN

Im Zweiten Weltkrieg erfuhr die Markuskirche vergleichsweise geringfügige Beschädigungen. Mit Ausnahme eines Loches, das von einer Brandbombe in das Gewölbe des Chors gerissen wurde, sind keine nennenswerten Schäden überliefert. Die Jubiläumsschrift »50 Jahre Markuskirche« berichtet, dass im Frühjahr 1947 die Kirche unter Leitung von Rudolf Lempp »*innerlich ganz erneuert* [wurde], *schlichter als sie in der reichen Wilhelminischen Zeit gebaut und ausgestattet worden war*«. 1955 wurde die Orgel erneuert und erweitert. Durch den Einbau zusätzlicher Register wurde der Orgelprospekt in der Mitte geschlossen, so dass auch das Chorfenster verschlossen wurde. Dadurch wurde die Gemeinde der Überlegung enthoben, in welcher Weise das im Krieg zerstörte Rundfenster gestaltet werden sollte. Allerdings wurde mit der Schließung des Chorfensters das ästhetische und liturgische Konzept der Kirche eines bedeutsamen Aspekts beraubt. 1955 wurden außerdem die vier Lampengehänge des Schiffs beseitigt sowie die Wände und Gewölbe mit einem einheitlichen beigefarbenen Anstrich überzogen. Georg Kopp benannte in der Schrift »50 Jahre Markuskirche« das Ziel dieser Maßnahmen, »*mit zeitgemäßer Schlichtheit das dekorative Übermaß zu dämpfen*«.

Zu Beginn der 1960er Jahre wurden der Konfirmandensaal umgestaltet und in den Seitenschiffen sowie in dem Saal unter der Orgelempore und in dem Saal unter der Schiffempore neue Fenster nach Entwürfen des Stuttgarter Künstlers Wolf-Dieter Kohler eingesetzt. Die farbintensiven Fenster stellen ein bewusstes Gegengewicht zu den monochrom gehaltenen Wänden dar. 1964 wurde der gesamte Außenputz der Kirche erneuert, zudem wurden Dachrinnen ausgetauscht und das Dach ausgebessert.

Unter der Leitung des Architekten Heinz Blume wurde in den 1970er Jahren eine umfassende Innenrenovierung der Kirche vorgenommen, die die Schaffung eines Windfangs auf der Südseite des Schiffs, die Verlegung eines Steinbodens, die Umstellung der Heizung und den Einbau einer Teeküche umfasste. Die »*Wiederherstellung der ursprünglichen Farbigkeit des Kircheninneren*« (Bongartz)

bildete in Bezug auf das Erscheinungsbild der Kirche die wichtigste Maßnahme. Die Farbfassungen und Malereien des Chorgewölbes und des Tonnengewölbes im Schiff wurden vollständig freigelegt. An den freihändig ausgeführten Rankenmalereien, die sich an den Ansätzen des Chorgewölbes entlangziehen, wurden keine Retuschen vorgenommen. Der sowohl in den zeitgenössischen Quellen als auch in dem Bericht des Restaurators Baldur Emmerich genannte Ultramarinton des Chorgewölbes ist in seinem Bestand so dezimiert, dass er kaum noch als solcher wirksam wird. Die Freilegung brachte in den Ranken kniende Engel hervor, die aufgrund ihres schlechten Erhaltungszustands nicht wiederhergestellt wurden. Von den von Gerok beschriebenen Sternen fehlte jede Spur. Die Fassungen des Tonnengewölbes wurden im Gegensatz zu denjenigen im Chor überfasst: die Kassettenfelder in Ocker, die kleinen Felder mit einer rosettenartigen Vierpassform in dunklem Ocker, die Friesbänder, die die Kassetten trennen, in einem hellen Grauton, die Gurtbögen in einem hellen Ocker und die Zwickelfelder mit Blattwerk nuancierend in grünem Umbra und lichtem Ocker. Die Wandflächen wurden nach Befund in hellem, ins Rötliche tendierendem Grau gefasst, der Rosenblattfries am Chorbogen erhielt einen warmen Grauton mit vergoldeten Punkten. Aufgrund der intensiven Farbigkeit der Glasfenster ist die Wirkung der fein aufeinander abgestimmten Farbtöne im Schiff eine leicht verfälschte. Hinzu kommt, dass die ursprünglich vorhandenen Akzente in Grün (Boden, Leuchten und Geländer) nicht mehr in vollem Umfang gegeben sind.

An der Eintragung der Markuskirche und des Pfarrhauses samt Einfriedung und Gartenhäuschen in das Denkmalbuch hatte der Denkmalpfleger Norbert Bongartz, der die Restaurierung 1977/78 begleitete, maßgeblichen Anteil. Die Eintragung durch das Regierungspräsidium Stuttgart erfolgte am 15. April 1981. Die in den vergangenen zwei Jahrzehnten durchgeführten Maßnahmen waren eine Turmrenovierung im Jahr 1990, bei der die Vergoldungen an den Engelfiguren neu angebracht wurden, die Aufhängung neuer Leuchten im Schiff sowie die Renovierung des Löwen auf dem Dachfirst im Jahr 2000.

DIE MARKUSGEMEINDE

von Roland Martin

D ie Markusgemeinde als eigenständige Kirchengemeinde im Stuttgarter Süden ist nur knapp 13 Jahre älter als die Markuskirche. 1895/96 wurden Teile der Leonhardsgemeinde und der Heslacher Matthäusgemeinde zur Markusgemeinde zusammengefügt, da für das Gebiet zwischen Marienplatz, Alter Weinsteige und Innenstadt, das heute so genannte Lehenviertel, eine rasche Zunahme der Bebauung zu erwarten war. Der bis dahin als zweiter Stadtpfarrer an der Leonhardsgemeinde wirkende Gustav Gerok wurde zum ersten Stadtpfarrer an die Markusgemeinde berufen. Damals gehörten zum Gemeindegebiet schon annähernd 6000 Gemeindeglieder, bei rasch ansteigender Tendenz. So war der Bau einer angemessen großen Kirche von Anfang an ein zentrales Thema. Bereits ein Jahrzehnt nach ihrer Gründung konnte die Markusgemeinde den Grundstein ihrer neuen Kirche legen. Die darin enthaltene Urkunde berichtet von 9528 Gemeindegliedern zum Ende des Jahres 1905! Im selben Jahr war eine zweite Pfarrstelle eingerichtet worden, 1920 kam schließlich eine dritte hinzu, nachdem die Zahl der Evangelischen fast 14000 erreicht hatte. Bis in die neunziger Jahre blieb es bei der Aufteilung der Markusgemeinde in drei Pfarrbezirke, inzwischen sind es wieder zwei Bezirke bei einer Gemeindegröße von knapp 3400. Hinzu kommen noch rund 600 Personen, die mit Nebenwohnsitz gemeldet sind (Studenten, Wochenendpendler) oder die sich von einer anderen Gemeinde zur Markusgemeinde umgemeldet haben. Dieser enorme zahlenmäßige Schwund spiegelt die demographische Situation einer typischen Innenstadtgemeinde wider: Bei nahezu gleich gebliebener verfügbarer Wohnfläche lebt heute über die Hälfte der Gemeindeglieder in Ein-Personen-Haushalten.

Dass es in der Markusgemeinde ein vielfältiges Gemeindeleben gab und bis heute gibt, braucht an dieser Stelle nicht näher ausgeführt werden. Es sollen vielmehr einige »Markus-typische« Traditionsstränge aufgezeigt werden. Diese gehen einerseits auf Personen zurück, andererseits auf spezielle äußere Gegebenheiten, hier und da auch direkt auf das Kirchengebäude:

Von Anfang an spielte die Kirchenmusik im Leben der Markusgemeinde eine wichtige Rolle, umso mehr, als die Markuskirche ideale Voraussetzungen für Musikaufführungen bietet. Manchem gilt sie deshalb bis heute als *die* Konzertkirche Stuttgarts. Eine Reihe bedeutender Kirchenmusiker waren als Kantoren und Organisten hier tätig und trugen maßgeblich zu diesem Ruf bei. Markuskantorei und Markusorchester sind bis heute fester Bestandteil im Leben der Gemeinde. Daneben musizieren regelmäßig überregionale Chöre, Ensembles und Orchester in der Markuskirche.

Das Verhalten der damaligen Markus-Pfarrer gegenüber den Nationalsozialisten und deren Versuchen, die Kirchen ›gleichzuschalten‹, ist bis heute vorbildlich und für viele ein verpflichtendes Erbe der Markusgemeinde. Alle drei bezogen deutlich Stellung gegen derartige Versuche und nahmen dafür Repressionen, Drohungen, Zwangsbeurlaubung und vereinzelt sogar körperliche Gewalt auf sich.

Nach Kriegsende war die Markuskirche für einige Zeit der einzige nutzbare größere Kirchenraum in Stuttgart. Und so fand hier am 17. Oktober 1945 zum Auftakt der ersten ordentlichen Sitzung des neu gebildeten Rats der EKD ein Abendgottesdienst statt. Überraschend waren dazu auch kirchliche Vertreter aus dem Ausland gekommen. Martin Niemöllers Predigt an diesem Abend, die er aus dem Stegreif gehalten haben soll, gab den Anstoß zur Formulierung einer Erklärung, die als »Stuttgarter Schuldbekenntnis« Geschichte gemacht hat. »...*Mit großem Schmerz sagen wir: Durch uns ist unendliches Leid über viele Völker und Länder gebracht worden. […] Wohl haben wir lange Jahre hindurch im Namen Jesu Christi gegen den Geist gekämpft, der im nationalsozialistischen Gewaltregiment seinen furchtbaren Ausdruck*

gefunden hat; aber wir klagen uns an, dass wir nicht mutiger bekannt, nicht treuer gebetet, nicht fröhlicher geglaubt und nicht brennender geliebt haben…« Eine Bronzetafel mit dem Wortlaut des Stuttgarter Schuldbekenntnisses erinnert die Gemeinde und alle Besucher der Markuskirche an dieses bedeutende Ereignis und mahnt, aus den Fehlern der Vergangenheit zu lernen. Das Bekenntnis endet mit der Bitte: »Veni creator spiritus!« (Komm, Schöpfer Geist!)

Ein anderer Traditionsstrang betrifft die Liturgie: Sehr viel früher als anderswo in Stuttgart, schon in den vierziger und fünfziger Jahren, wurde in der Markuskirche regelmäßig die evangelische ›Deutsche Messe‹ gefeiert. Ihre reiche, zum Teil gesungene Liturgie erschreckte damals viele württembergische Protestanten wegen ihrer Nähe zum katholischen Gottesdienst. Gelegentlich hieß es gar, »in der Markuskirche solle man katholisch gemacht werden«, wie der damalige Stadtpfarrer Rudolf Daur in der Festschrift zum fünfzigjährigen Bestehen der Kirche berichtet. Als Mitglied der ›una sancta‹-Bewegung sah er im ökumenischen Dialog, im Gebet um die Einheit und im Zusammenwachsen der getrennten Kirchen ›von unten‹ eine zentrale Aufgabe der Christenheit. Unter Anspielung auf die Tatsache, dass auf der Turmspitze der Markuskirche Hahn und Kreuz zu sehen sind, schreibt er: »Wenn das Kreuz und der Hahn, wenn evangelische und katholische Christen einander nicht näher kommen, wenn sie nicht […] sich immer dankbarer und demütiger des gemeinsamen Gutes freuen und miteinander für eine hellere Zukunft arbeiten, […] dann werden eines Tages unsere Kirchen miteinander in Schutt und Asche versinken.« – Bis in unsere Tage sind diese Anliegen Daurs in der Markusgemeinde gegenwärtig: Jeden Monat wird die evangelische Messe gefeiert und ›Ökumene von unten‹ geschieht in vielen Bereichen, nicht zuletzt in vielen konfessionsverbindenden Ehen und Familien.

Als am 2. Weihnachtstag 1999 der Sturm Lothar übers Land fegte, hinterließ er auch Schäden an der Markuskirche. Vor allem der kupferne Markuslöwe auf dem Dachgiebel war beschädigt und stellte ein Sicherheitsrisiko dar. Er musste vom Dach geholt werden und sollte

auf unbestimmte Zeit eingelagert werden, denn die Versicherung lehnte es zunächst ab, den Schaden zu übernehmen, und aus dem laufenden Haushalt konnten die auf mindestens 25 000 DM geschätzten Sanierungskosten nicht finanziert werden. Doch ein einziger Aufruf im Gemeindebrief sorgte für eine wahre Spendenflut. Innerhalb weniger Wochen war der gesamte erforderliche Beitrag beisammen und der Löwe konnte sofort saniert werden. Die Spenderliste wies neben vielen Gemeindegliedern auch eine verblüffend große Anzahl von Katholiken und Konfessionslosen auf, auch ein Neuapostolischer war darunter. Nicht nur die Gemeinde im engeren Sinn war hier betroffen, sondern das ganze Stadtviertel. Hier zeigte sich eindrucksvoll, dass die Markuskirche über die eigentliche Gemeinde hinaus Bedeutung hat für viele Menschen, die im Stuttgarter Süden leben. Das Stadtviertel wird seit einigen Jahren neu entdeckt, es entsteht ein Bewusstsein für seine Besonderheiten und Chancen – und es entwickelt sich damit auch ein neues Selbstbewusstsein. Dies hat Auswirkungen auf das Leben der Gemeinde und ihre Angebote: Zum Beispiel tägliche Öffnungszeiten der Kirche, jährliches Gemeindefest rund um die Markuskirche, ›Südmusik‹-Künstler aus dem Viertel stellen sich vor, Teilnahme an der jährlichen ›stuttgarter kulturnacht‹.

In der Markusgemeinde ist die Freude an ihrer Kirche bis heute spürbar – und ebenso die Dankbarkeit für dieses schöne Gotteshaus.

Ständige Pfarrer an der Markuskirche

1896 – 1917	Gustav Gerok
1905 – 1929	Max Mayer-List
1917 – 1930	Gotthold Kneile
1920 – 1924	Adolf Schaal
1925 – 1930	Erich Weismann
1930 – 1939	D. Walter Buder
1930 – 1936	Dr. Adolf Sannwald
1937 – 1947	Karl Friz
1939 – 1962	Rudolf Daur
1940 – 1945	Hans Ziegler
1947 – 1967	Franz Hein
1951 – 1957	Hermann Schreiber
1957 – 1963	Theophil Askani
1962 – 1969	Paul Lempp
1963 – 1975	Gerhard Mögle
1968 – 1973	Reinhard Fölsch
1969 – 1980	Albrecht Plag
1974 – 1987	Helga Karbe
1976 – 1980	Dr. Stefan Strohm
1980 – 1993	Manfred Müller
seit 1984	Roland Martin
1987 – 1991	Johanna Raumer
1991 – 1995	Dr. Gerhard Maier
1996 – 2004	Eva Schury
seit 2005	Daniela Dunkel

QUELLEN UND LITERATUR

Landeskirchliches Archiv, A 29, Nr. 4368 (Stuttgart. Kirchengemeinde 1898–1907).

Landeskirchliches Archiv, K 1, Nr. 221 (Verein für christliche Kunst 1873–1962).

Technische Universität München, Plansammlung des Architektur-museums, Inv.-Nr. 70 (Markuskirche Stuttgart).

Pfarrarchiv der Markuskirchengemeinde, Nr. 102 (vormals III A 16).

Pfarrarchiv der Markuskirchengemeinde, Nr. 103 (vormals III A 16c).

Evangelische Kirchenpflege Stuttgart, Bauabteilung.

Baurechtsamt Stuttgart, Bauakte Filderstraße 22.

Regierungspräsidium Stuttgart, Landesamt für Denkmalpflege, Ortsakte Stuttgart-Filderstraße 22.

[Ohne Verfasser]: Die neue Markuskirche in Stuttgart, in: Bauzeitung für Württemberg, Baden, Hessen, Elsaß-Lothringen 6, 1909, S. 113–120.

Bausteine zur Markuskirche, Erstes Stück (Pfingsten 1903), Zweites Stück (September 1903), Drittes Stück (März 1904), Viertes Stück (September 1904), Fünftes Stück (April 1905), Sechstes Stück (Neujahr 1906), Siebentes Stück (Palmsonntag 1906), Achtes Stück (Oktober 1906), Neuntes Stück (Palmsonntag 1907).

Beilage zum Staats-Anzeiger für Württemberg 1908, Nr. 76.

Beilage zum Staats-Anzeiger für Württemberg 1908, Nr. 83.

Bongartz, Norbert: »Neuer Stil« und Jugendstil. Zur Restaurierung der evangelischen Markuskirche in Stuttgart, in: Denkmalpflege in Baden-Württemberg 7, 1978, H. 1, S. 1–7.

Bongartz, Norbert: Die »Denkmalkirche« im Zeichen des Ringens um einen neuen protestantischen Kirchenbaustil, in: Kirchengemeinderat der Markusgemeinde Stuttgart (Hrsg.), Markuskirche Stuttgart 1908/1978, Stuttgart o. J. [1978], S. 11–16.

Decker-Hauff, Hansmartin: Die Markuskirche im Stuttgarter Stadtgebiet, in: Kirchengemeinderat der Markusgemeinde Stuttgart (Hrsg.), Markuskirche Stuttgart 1908/1978, Stuttgart o. J. [1978], S. 6–10.

Dolmetsch, H[einrich]: Betrachtungen über Akustik und Vorschläge zu deren Verbesserung in großen Kirchenräumen, in: Christliches Kunstblatt 49, 1907, H. 5, S. 147–154 und H. 7, S. 206–222.

Evang[elisches] Pfarramt Markuskirche (Hrsg.): 50 Jahre Markuskirche Stuttgart 1908–1958, Stuttgart o. J. [1958].

Gerok, G[ustav]: Die künftige Markuskirche in Stuttgart, in: Christliches Kunstblatt 48, 1906, H. 6, S. 186–187.

Gerok, G[ustav]: Die Markuskirche in Stuttgart, in: Christliches Kunstblatt 51, 1909, H. 2, S. 33–36.

Günther, Rudolf: H. Dolmetschs Entwurf der Markuskirche in Stuttgart, in: Monatsschrift für Gottesdienst und kirchliche Kunst 11, 1906, H. 4, S. 117–122.

Lotter, Karl: Die Markuskirche zu Stuttgart, in: Mitteilungen des Württembergischen Kunstgewerbevereins 1908/09, H. 1, S. 5–26.

Mall, Markus T.: Was Sie schon immer über Stuttgart wissen wollten. Eine Gebrauchsanleitung, Tübingen 2001, S. 181–182.

Mayer-List, M[ax]: Aus der Geschichte der Markusgemeinde und der Markuskirche, in: [Ohne Herausgeber], Fünfundzwanzig Jahre Markuskirche 1908–1933, Stuttgart o. J. [1933], S. 7–31.

Pietrus, Ellen: Ästhetik, Pragmatismus und Historie im Widerstreit. Umbau der Katharinenkirche durch Heinrich Dolmetsch, in: Evangelische Kirchengemeinde St. Katharina Schwäbisch Hall (Hrsg.), Von der Idylle zur Stadtkirche. 100 Jahre Dolmetschbau St. Katharina in Schwäbisch Hall, o. O., o. J. [1998], S. 76–112.

Pietrus, Ellen: Die Kirchenneubauten von Heinrich Dolmetsch. Ein Architekt im Königreich Württemberg, in: Reutlinger Geschichtsblätter N. F. 40, 2001, S. 125–228.

Pietrus, Ellen: Die Kirchenrestaurierungen von Heinrich Dolmetsch um 1900. »Wiederherstellung« versus »künstlerische Ergänzung« – Ein Paradigmenwechsel in der Denkmalpflege? (Dissertation Hannover 2003), erscheint 2008.

Rimmele, Fridol[in]: Die Markuskirche in Stuttgart, in: Der Baumeister 7, 1909, Beilage, S. 133–136.

Schleuning, Hans (Hrsg.): Stuttgart-Handbuch, Stuttgart 1985, S. 226, S. 268 und S. 364.

Schuster, [Felix]: Die neue Markuskirche in Stuttgart, in: Beilage zur Deutschen Reichspost, 29. April 1908 und 6. Mai 1908.

Wörner, Martin / Lupfer, Gilbert / Schulz, Ute: Architekturführer Stuttgart, Berlin ³2006, S. 88.

Woerner, Andrea: Die Markuskirche in Stuttgart, Universität Stuttgart, Magisterarbeit 1992.

Zimdars, Dagmar (Bearb.): Georg Dehio, Handbuch der Deutschen Kunstdenkmäler. Baden-Württemberg I, München/Berlin 1993, S. 746.

Zipkes, S[imeon]: Die Eisenbeton-Konstruktionen der Markuskirche in Stuttgart, in: Deutsche Bauzeitung. Mitteilungen über Zement, Beton- und Eisenbetonbau 5, 1908, Nr. 15, S. 81–84, Nr. 16, S. 85–87 und Nr. 19, S. 99–100.